高等院校艺术设计类专业系列教材

图案设计

原理与实战策略

王晓勇　丁　超　刘立刚　编著

U0358516

清华大学出版社

北京

内 容 简 介

图案设计是艺术设计类专业学生的必修课程，是具有实用性和装饰性的艺术。

本书以认识图案、制作图案、表现图案的渐进方式设计内容，讲解图案概述、历史演变、发展、分类、形式美学法则与构成原则，分析图案的色彩与表现技法，并对数字图案设计进行知识剖析和概括总结，通过理论与方法的详细论述来引导设计实践。书中各章节内容精选了大量的优秀图例，并结合设计方法进行细致深入的分析，强调理论与实践的互动结合，注重知识性、创新性、实践性和可操作性。

本书适合作为高等院校艺术设计类专业的教材，也可作为艺术设计人员和美术爱好者的参考用书。

图书在版编目(CIP)数据

图案设计原理与实战策略 / 王晓勇，丁超，刘立刚编著. —北京：清华大学出版社，2022.8(2024.1重印)
高等院校艺术设计类专业系列教材
ISBN 978-7-302-61400-5

Ⅰ.①图…　Ⅱ.①王…②丁…③刘…　Ⅲ.①图案设计－高等学校－教材　Ⅳ.①J51

中国版本图书馆CIP数据核字(2022)第134070号

责任编辑：李　磊
封面设计：边家起
版式设计：思创景点
责任校对：成凤进
责任印制：曹婉颖

出版发行：清华大学出版社
　　　　　网　　　址：https://www.tup.com.cn，https://www.wqxuetang.com
　　　　　地　　　址：北京清华大学学研大厦A座　　　　　邮　　编：100084
　　　　　社 总 机：010-83470000　　　　　　　　　　　邮　　购：010-62786544
　　　　　投稿与读者服务：010-62776969，c-service@tup.tsinghua.edu.cn
　　　　　质 量 反 馈：010-62772015，zhiliang@tup.tsinghua.edu.cn
印 装 者：三河市铭诚印务有限公司
经　　销：全国新华书店
开　　本：185mm×260mm　　印　　张：10.5　　字　　数：261千字
版　　次：2022年9月第1版　　　　　　　印　　次：2024年1月第2次印刷
　　　　　（附小册子1本）
定　　价：59.80元

产品编号：065769-01

前　言

　　图案这种艺术形式，常被称为工艺美术入门的基础，是从事艺术设计工作的奠基石。图案作为艺术的载体，具有物质和精神的双重属性，它是一种物质产品，同时又是一种精神产品。

　　图案设计是一门随着时代发展而不断进步的艺术，它来源于生活，来源于人类长期的生活实践和艺术实践的过程。在中国，图案的运用已有几千年的历史，技艺精湛，取材广泛，种类丰富多彩，在世界艺术长廊中享有极高的荣誉。从古代的陶器、青铜器、漆器、壁画、纺织品，到现在的服装、包装、广告设计、雕塑、建筑、家居装饰等都反映着图案设计这门艺术的存在与变化。

　　图案设计是将人们的感知经过艺术加工，使其在造型、色彩、构成等方面符合现实实用和审美的需求。图案设计课是以美化人们衣、食、住、行为目的的装饰性与实用性相结合的设计课程，与同类课程相比，它具备其他课程不可替代的审美、设计优势，是学生认识、制作和设计图案的必修课，是艺术设计类相关专业的重要内容。因此，设计专业的学生学习图案设计艺术，了解它的艺术特点与设计规律，能够提高对图案艺术的审美能力，并逐步提高图案设计水平，对掌握设计语言具有十分重要的现实意义。

　　本书按照教学工作的实际需要，根据教学时间和学生的实际需要进行编写，其特点如下。

　　(1) 掌握基础。学习图案设计，首先必须掌握图案的基础知识，包括图案的审美法则、色彩运用、写生变化等内容。

　　(2) 灵活运用。图案设计的教学内容涵盖各个艺术设计类的专业，而不应只针对某个专业。图案设计内容涉及平面设计、环境设计、服装设计、视觉设计等各个专业，力求专业知识的全面性。

　　(3) 强调创新。在认识图案的基础上，积极引导学生进行创新设计，根据现代艺术设计要求，创意表现图案元素，并使其服务于各行业的整体设计。

　　本书由王晓勇、丁超、刘立刚编著，在编写过程中得到许多专家和老师的支持与指导。本书中部分插图采用了天津师范大学美术与设计学院历届学生的作业，对此表示感谢。本书借鉴了国内外同行专家的相关理论和实践成果，尤其是书中一些优秀案例图片来自专业书籍和设计网站，由于编者精力所限，无法追溯原始出处，故未能一一注明来源，在此向相关人士致以诚挚的谢意！由于编者水平所限，书中难免有不足之处，诚挚地希望各位专家和读者批评指正，提出宝贵的意见和建议。

　　为便于读者学习，与本书配套的考试题库单独成册，随书赠送。同时，本书提供了完备的立体化教学资源，包括 PPT 教学课件、教学大纲、考试题库答案和案例文件，读者可扫描右侧的二维码获取。

教学资源

<div align="right">编　者</div>

目 录

第 5 章　图案的构成原则与表现技法　　　82

第 6 章　图案的创意设计　　　116

第 7 章　计算机辅助图案设计　　　129

第 8 章　图案作品及应用图例　　　141

第1章 图案概述

本章概述：

　　本章主要介绍图案的概念和基本特征，分析图案的应用范围。

教学目标：

　　通过本章的讲解，让读者初步了解图案的概念、特征等相关基础知识。

本章要点：

　　认识图案的产生和作用，在此基础上对图案的艺术特征、应用范围及发展趋势进行深度思考。

ALL　　WEB DESIGN　　LOGO DESIGN　　ILLUSTRATION　　PHOTOGRAPHY　　VIDEO

　　在日常生活中，图案随处可见，与人们的生活息息相关，如图 1-1 所示。可以说自从有人类艺术活动开始就有了图案，人类早期的岩画、新石器时期陶器的纹饰、魏晋南北朝时期敦煌莫高窟的壁画，都证明了图案在人类文明发展中的重要作用。

　　图案源于自然、源于生活，但又高于自然，比现实生活中的形象更美、更典型，给人以强烈的感染力。图案设计过程实际上是体现设计师匠心的过程。设计师从自然界中发现美、认识美、提取美，最后凝聚美，为世界提供一道亮丽的风景，同时也点缀了人们的生活。

图 1-1　随处可见、与人们生活息息相关的图案

1.1 图案的概念

《辞海（艺术分册）》中对"图案"条目的解释为广义是指对某种器物的造型结构、色彩、纹饰进行工艺处理而事先设计的施工方案，制成图样，统称图案。有的器物（如某些木器家具等）除了造型结构，没有装饰纹样，也属于图案范畴（或称立体图案）。狭义是指器物上的装饰纹样和色彩。

图案是装饰性与实用性相结合的一种艺术表现形式，它是把生活中的自然形象通过艺术加工，使之适合于某种器物、环境、空间形态的造型、色彩、结构、纹饰而做的预先设计。同时，为了一定的实用性和审美性，图案还受到经济、文化、科技、工艺技术、材料、生产力和流通等各环节条件的影响。

在二维空间中设计的图形，例如染织设计图案、装潢设计图案等被称为平面图案；在三维空间中的器物造型、构成、色彩的设计，例如陶瓷、家具、家电等产品的设计被称为立体图案；在二维和三维空间中的结合设计被称为综合图案，例如橱窗、环艺、室内设计等。

随着社会的进步和科技的持续发展，图案的内容和表现形式也越来越宽泛。

1.2 图案的应用范围

从人类认识到美的那一天起，图案就以粗犷、原始的面貌与人类朝夕相处，美化着人类自身，并随着人类对美的认识的提高而逐步发展。从岩壁上和先人身体上的涂鸦到陶器上的纹饰，如图1-2所示；从纺织品上的简洁纹样到瓷器上的精美图案，如图1-3所示；从日常用品外形的塑造与图饰到建筑的造型与纹饰，如图1-4所示；从皮影形象到动漫形象，如图1-5所示；从橱窗展示到广告纹样，如图1-6所示，无不体现着图案的形式与精神（详见第3章 图案的分类）。

图1-2 涂鸦和纹饰

图 1-3　简洁纹样和精美图案

图 1-4　日常用品外形的塑造与图饰、建筑的造型与纹饰

图 1-5　皮影形象和动漫形象

图 1-6　橱窗展示和广告纹样

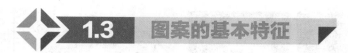

1.3 图案的基本特征

图案的基本特征，即依附性、艺术性和文化性，是图案设计实用、经济、美观等重要原则的具体体现。

1.3.1 依附性

图案设计是依附于物体和环境而进行的一种设计活动。

图案主要用于修饰人们生活中的实用物品，如服装的配饰、建筑的装饰、家具的美化等，充分显示了图案本身具有的依附性特点，如图 1-7 至图 1-9 所示。通过对商品的美化，达到促进销售、创造经济效益的作用。

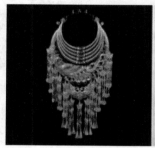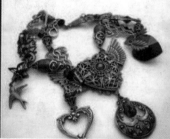

图 1-7 服装的配饰

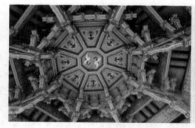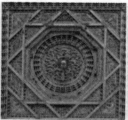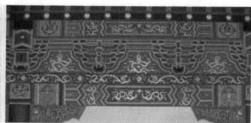

图 1-8 建筑的装饰

图 1-9 家具的美化

另外，依附性还表现在对图案的制约性上，即图案是结合具体实用目的，并在经济能力、工艺材料、生产条件的制约下所设计的。正是在这种制约下，图案才显现出更多的特性和功能。

1.3.2　艺术性

　　所谓艺术性，主要表现为物象造型的概括、变形与夸张，以及色彩处理的主观性和归纳性，如绘画、雕塑、摄影等视觉造型艺术以观赏为目的，给人以美的享受。

　　图案要适应工艺制作技术，这决定了它具有一种独特的艺术性语言，其表现手法为平面化、单纯化，如图 1-10 所示；组织构成上为秩序感、条理性，如图 1-11 所示；追求吉祥寓意、奇思妙想和理想化形象的组合美，如图 1-12 所示；以及与加工技术相适应的材质美、工艺美等，如图 1-13 所示。

　　从图案本身来讲，既然它担负着美化商品的重任，就不可避免地具有美学为主、功能为辅的特点，这与图形有很大的不同。图案以美化人民生活为宗旨，因此美感是图案的主体，并反映时代的生活面貌。图案所体现的是优美的艺术形式、科学的工艺过程、合理的实用功能的统一。

图 1-10　图案的平面化、单纯化

图 1-11　图案的秩序感、条理性

图 1-12　图案的吉祥寓意、奇思妙想、理想化形象

图 1-13　图案的材质美、工艺美

◆ 1.3.3　文化性

图案强调文化特征和民族欣赏习惯，各种装饰形式在演变的过程中同人类的文化结合在一起。随着人类社会的不断进步和时代的飞速发展，图案设计对艺术形式的追求也在不断变化、更新。在不同的地域、不同的民族中，由于文化背景的差异，图案透露出各个不同民族的文化特征和审美意象。

许多离我们久远的艺术形式，至今还以其强大的艺术魅力激励着我们的心灵，让我们折服，如清新质朴的蓝印花布、富丽多彩的传统刺绣、千古流芳的青花瓷器、神秘莫测的面具艺术、小巧精致的民间剪纸、交错缠绕的中国结饰等，如图 1-14 至图 1-19 所示。

图 1-14　清新质朴的蓝印花布

图 1-15　富丽多彩的传统刺绣

图 1-16　千古流芳的青花瓷器

图 1-17　神秘莫测的面具艺术

图 1-18　小巧精致的民间剪纸

图 1-19　交错缠绕的中国结饰

第2章 图案的历史演变和发展

本章概述：
　　本章主要介绍图案的产生和发展，分析中外代表性传统图案的构成特点及其构成要素。

教学目标：
　　通过本章的讲解，让读者了解中外经典传统图案所具备的代表性和风格比较等相关知识。

本章要点：
　　认识图案产生与发展的历史演变过程，在此基础上对中外传统图案的特点、分类及发展趋势进行深度思考。

ALL　　WEB DESIGN　　LOGO DESIGN　　ILLUSTRATION　　PHOTOGRAPHY　　VIDEO

　　在人类的先祖和图案设计的先驱者留下的大量珍贵图案资料当中，有天象、文字、人物、植物、动物、器物、景物等图案，它们在不同的时期呈现出了不同的表现形式和风格。本章将这些图案资料进行分类、分析和选择，采用最合适的方式来表达对美的感受，并且运用到相应的设计中，努力让前人的经典在我们手中再次绽放出灿烂的光芒。

2.1 图案的产生与发展

2.1.1 图案的产生

　　图案的历史源远流长。在人类文明的初始，从人们开始知道保护自己、装点自己，开始试图记录、描画某些事物的时候起图案就诞生了。对于那些最原始的人工印迹，无论称之为"纹饰"也好，"符号"也罢，我们都可以把它看作图案的雏形。

　　从整个人类文明史来看，图案的产生与发展具有共性的现象，如石器、青铜器上的螺旋纹、绳结纹及一些符号形式等，在几个大陆和几大文明发祥地均有发现。那么这些图案是怎样产生的？出于什么契机？源于什么目的？专家学者们都各持己见、各有评说，其中比较有影响的理论有以下几种。

1. 模仿说

模仿说认为装饰纹的出现是人类模仿自然形态的结果，这对于那些具有写实特征的具象图案的出现或许是一个很好的解释。但对于一些抽象形、几何形的图案就很难解释了，因为这些形态在自然界中并不存在，人们无法证明所有的抽象形态图案都是由自然形态图案演变而来的，或者说自然形态图案一定早于抽象形态图案出现的时间。所以用模仿自然来解释图案的产生，只解释了一部分问题，显然不够全面。

2. 技术说

技术说认为那些抽象纹样产生于对"人造自然"的模仿，即对人们制造器物时所产生的纹理、印迹或线形的模仿，如编结所形成的网纹、席纹、人字纹；制陶所形成的盘条纹、旋切纹；削切所形成的直角、斜角等。这种理论将抽象形图案的起源归结为生产技术的结果，从一定意义上解答了问题，但现在大量考古事实证明，早在编结、制陶等技术生产之前的旧石器时代，就已经出现了形象丰富的抽象纹样。

3. 抽象与移情说

抽象与移情说将原始的造型活动归结为抽象冲动和移情冲动，进而将造型艺术归纳为两种艺术形式，即几何抽象艺术和自然写实艺术，沃林格解释说："移情冲动是以人与自然外界紧密而又神奇的具有泛神色彩的关联为条件，而抽象冲动则是人对自然外界各种不能理解的现象产生恐慌和不安的产物。这种异常的精神状态，我们称之为对空间的恐怖。"又有人进一步解释，所谓"空间恐怖"即一种希望填补空白的情感，装饰纹样就是人们试图填充虚无空白的一种本能的表现。于是因"空间恐怖"而本能地填补纹样，成了图案产生的原因。这种理论从人的心理活动角度分析问题，有独到的见解。但从大多数原始器物的装饰来看，其存在形式往往与人们的生活实践紧密联系，有着一定的实际功利目的，而不是无目的的、纯形式的填充空间，也很难说是出于摆脱空间恐怖的本能表现。

4. 巫术说

巫术说认为图案产生于远古时期的巫术活动。巫术所使用的符号、化妆、道具、服饰都是图案形成的重要源泉。巫术有仿巫术和交感巫术，两者在一定程度上都要与形象发生关系，或是自然形或是抽象形，因而某些图案形象直接产生于巫术是有的。但若说图案产生于巫术，显然没有太强的说服力，因为迄今为止还没有明确的资料能充分证明巫术的发生是先于图案产生的。

5. 游戏说

游戏说认为装饰纹样的产生是游戏的结果，是"生命力过剩"的产物。人们工作是迫于生计的需要，而游戏则是精力过剩的流露。游戏的冲动使人产生摆脱束缚的感受与快乐，并导致舞蹈、装饰等艺术形式的产生。但事实上，初始的装饰纹样远不只是单纯的娱乐，其中有许多是含有严肃意义的，功能性、功利性都很强。

6. 劳动说

劳动说认为人类的一切艺术活动（当然包括图案）的产生都源于劳动。人们在劳动中认识世界、改造世界，劳动的艰辛、获得劳动成果的快乐，以及劳动所产生的节奏感和形式感都加深了人们

对周围事物的感悟，而这种感悟又必然会以各种形式表现出来，图案也就伴随着这个过程而产生。

关于图案产生的理论学说还有很多，诸如"启示说""人之本能说"等，在此不一一赘述。总之，各种理论都从各自的角度阐述了图案的起源，虽然它们各有不够完善、周全之处，但都有一定的根据，是专家学者调查、研究、思考的结晶，是他们毕生劳动的成果，并在一定范围内、一定程度上解决了问题。这些理论的相互补充或许能够使我们获得较为全面、正确的结论。同时我们也可以看出，图案的产生包含着复杂的因素，它不是生活现象的简单重复和再现。这些对我们理解图案的丰富内涵无疑具有启迪意义。

2.1.2 图案的发展

图案的形象千变万化，包罗万象。各地区、各民族都有其独特的、具有代表性的图案纹饰。但正如前文所述，在漫长的发展、演变过程中，图案形象的形成也存在着一些共同的特点，有些纹饰甚至如出一辙。解释、了解这些现象有助于我们更加深入地认识图案这一艺术形式与历史、文化的关系及其自身的一些发展规律。下面介绍几种主要的纹样。

1. 螺旋纹

螺旋纹是最早的几何纹样之一，在世界各地的原始文化遗存中都有螺旋纹的存在。爱尔兰的巨石文化中有布满螺旋纹的刻石，据专家分析，这些螺旋纹象征着生与死、世间与阴间相互连接的神秘路线。埃及的螺旋纹已被公认为回旋宇宙的象征，或代表着太阳、月亮、流水、蛇等。在中国，著名的仰韶文化马家窑彩陶上，螺旋纹（或称旋涡纹）随处可见，如图 2-1 所示。它们像旋转的水涡，又像虫蛇或藤蔓类植物的盘绕，更像物体盘旋运动的轨迹，但究竟在表现什么，意味着什么，仍然是个谜。此外，在爱琴文化、希腊文化、玛雅文化、印加文化的遗物中都存在着数量可观的螺旋纹。这些不同地区、不同文化的螺旋纹何以产生、象征着什么，也许永无定论，但有一点可以肯定，螺旋纹很适合表达人们的某些观念和感受，诸如对流动反转、周而复始的自然运动规律的认识及旋转感、变幻感、运动感、兴奋感、神秘感等。其形式也颇受人们的喜爱，所以它不仅广泛存在，而且流传至今，许多纹饰，如回纹、S 形纹、迷路纹等，都是由它发展演变而来的。

图 2-1　螺旋纹

2. "卍" 纹

"卍" 纹被誉为世界上最古老的纹饰之一，其梵文的拉丁语转写形式为 Swastika。在中国 "卍" 被读作 "万"。"卍" 纹在印度出现较早，而且含义清晰，运用很广。它在佛教中被作为 "吉祥" "幸

运"的符号而广为流传，以致人们容易误解为印度是"卐"纹的发源地。实际上，在佛教诞生以前，许多古老文明发源地的遗物上"卐"纹已大量存在。例如，中国 4000 年前的马厂彩陶上，就有许多"卐"纹饰。在后来的青铜器上，那些被称作"冏"字纹或"光明纹"的图案形象，其结构也就是"卐"形。在其他地方，如美索不达米亚的钱币、高加索地区的古代青铜壶、特洛伊遗址中的铅质女神像、法国出土的石祭坛基座及希腊陶瓶等，纹饰中都有各种形式的配纹。这些"卐"纹有左旋的，也有右旋的，其装饰对象各异，含义也相当丰富。

就起源而言，"卐"纹很可能是各地独立产生的，因为人们在进行横竖线造型时，很容易在交叉中构成此形象，就像画个"十"字形那样简单，甚至有人认为"卐"就是"十"字纹的变体。因而，它也有"曲柄十形"之称。

总的来说，世界各地的"卐"纹，似乎大多带有某种宗教色彩或崇拜意义，如象征太阳、光明、火、雷电、吉祥等。这大概与"卐"纹的形状有关，它那旋转、放射的视觉感受很容易让人联想到耀目的光芒、燃烧的火焰，从而产生一种神秘而神圣之感。因此，"卐"纹是一种纹饰，更是一个带有特殊意义的符号。

"卐"纹极为简洁、明朗、易画易记，具有强烈的动感和方向性，这大概是它广为流传、经久不衰的又一重要原因，如图 2-2 所示。

图 2-2　"卐"纹

3. 绳结纹

像螺旋纹、"卐"纹一样，绳结纹也是最早出现并广泛存在的一种纹饰。有的学者认为，它起源于藤葛类植物缠绕的启示和游牧民族 S 蛇形纹饰的演化与发展。在遍布世界各地的绳结纹中，以凯尔特人和阿拉伯人的绳结纹较为完美、丰富并具有代表性。凯尔特绳结纹由曲线组成，是一种徒手描绘的不规则的自由线条，带有明显的动物形态特征，有一种极力拉长、自由弯曲、随意扭动的特点，如图 2-3 所示。阿拉伯绳结纹严整工细，大多是由规尺绘制出来的，基本上以直线条为主，主要包括几何、植物两种形态，较凯尔特绳结纹单纯、简洁。

图 2-3　凯尔特绳结纹

　　值得一提的是中国绳结纹,中国人对线的理解和运用是相当独到的,在中国图案中由线条的穿插、缠绕所形成的绳结琳琅满目、不胜枚举。较之凯尔特和阿拉伯绳结纹,中国的绳结纹更具有编结手工艺所带给人的严谨而亲切的美感。绳结纹在中国传统的建筑图案、家具图案、服饰图案中有很多,如我们所熟悉的百吉纹(又称盘长)、同心结、盘花扣等都是典型的例子,如图2-4、图2-5所示。

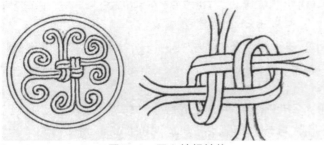

图2-4　同心结绳结纹　　　　　　　　　　　　　　　　图2-5　盘花扣绳结纹

　　像绳结纹这种延绵不断、循环往复、错综复杂的特点给人们以运动、生命之感。线形之间的连续交叉、位置转换、方向变化,相互连接又相互隔开,使人们很难追寻其来龙去脉,显得神秘而充满魅力,人们赋予它各种寓意,因此它也成为最常用、最重要的纹饰之一。

4. 动物纹、植物纹

　　如果说前面所述的螺旋纹、"卍"纹、绳结纹是带有普遍性的抽象图案,其产生、传播、寓意都带有某些神秘色彩的话,那么动物纹、植物纹则相对直观一些。它们是人与自然环境发生关系的形象写照,带有明显的功利意义,也带有更具体的地域性。

　　普列汉诺夫曾指出:人的审美最初是带有明显的功利目的的。人们对动植物的记录、描绘即是如此。人们总是带着赞美、企盼、崇拜的情感刻画那些最熟悉并能够给他们带来物质利益的对象,如狩猎民族常表现野兽,农耕民族常表现植物,渔猎民族常表现水族。形成鲜明对比的是,抽象图案往往呈现跨地域的普遍性、一致性,而具象的动植物图案却呈现出明显的地域特点。例如,埃及的翅甲虫绝不会飞到希腊陶瓶上,而唐代织锦中的对羊、对鸟联珠纹一看就知道是外来的,如图2-6所示。在长期的发展、交流中,各式各样的图案都在不断丰富、变化着,但无论哪一地区、哪一民族都保留了自己最具特色的东西,这种特色不仅表现在构成形式和表现手法上,更表现在不同的动植物形象的选择与塑造上。

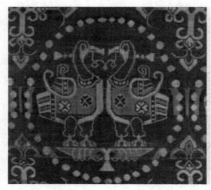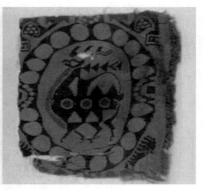

图2-6　唐代织锦联珠纹

在动植物图案的发展过程中，各地似乎都呈现出同一趋势，即先以动物形象为主，后以逐渐丰富的植物形象代替了动物纹而成为主流。对于这种现象，日本著名的工艺美术评论家海野弘认为："动物纹与植物纹的根本区别在于有无眼睛，有眼睛的动物纹样往往容易让人从它的眼神、动作推想猜测某种动因，并联想到一定的情节，这无疑会干扰被装饰的主体画面。而花草纹样只是一种无意识的连续存在，它不会干扰主体画面，因此更适合作装饰。于是动物纹逐渐减少，花草纹逐渐增多，并构成理想的装饰空间。"

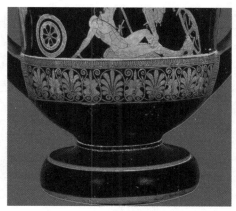

将植物纹代替动物纹的原因归结为眼睛的干扰，很有独到之处，但似乎又有些偏狭。可以更宽泛些说，动物形态的特征性、整体性更强，从分解、呼应、装饰的随意性及观者选择性的角度上看，动物纹不如植物纹更自由、广泛。因而当图案越来越脱离功利目的，向审美方向转变时，人们就有可能更倾向于选择与表现形态上更为随意的植物纹。希腊掌叶纹如图 2-7 所示。

图 2-7　希腊掌叶纹

5. 卷草纹

卷草纹是一种普遍存在的植物纹样，无论是东方还是西方，是古代还是现代，各类装饰中到处都能见到它的踪迹。在日本，人们把卷草纹称作"唐草纹"，显然这种纹饰不是日本原有的，而是从中国唐代传入的；在中国，人们把卷草纹又称作"枝纹"。但无论是"唐草"也好，"缠枝"也罢，都不是自然界中某种植物的再现，而是人们想象、创造出来的一种纹样。因其结构类似翻卷、蜿蜒的藤蔓植物，所以也称蔓草纹。简单归纳起来，卷草纹就是以忍冬、荷花、兰花、牡丹等花蕊为原型设计的，用波浪形排列的一种二方连续的带状图案，如图 2-8 所示。

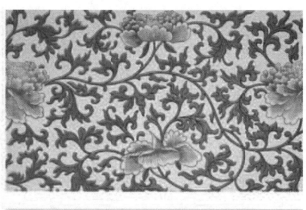

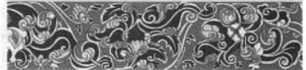

图 2-8　卷草纹

　　在中国，卷草纹这种缠绕、翻卷的纹样结构早在原始彩陶图案、商周的青铜图案、春秋战国的漆器和刺绣图案中已有存在，它只是以龙纹、云纹及一些综合纹饰的面目出现而已。随着佛教的传入，印度的所谓"忍冬"卷草纹被大量使用，到了唐宋时期，卷草纹发展到了极高峰，如图2-9、图2-10所示。

a. 初唐时期的卷草纹

b. 盛唐时期的石榴卷草纹

c. 中唐时期的藤蔓卷草纹

d. 晚唐时期的花边卷草纹

图2-9　唐代卷草纹样

图2-10　五代-北宋 越窑刻花卷草镂空香薰

　　在国外，据阿劳依斯·利格尔分析，最早出现的卷草纹是埃及人将莲花和纸莎草两种形态综合而成的。后来美索不达米亚人把水纹变化成卷草纹，希腊人又添加了莨苕的结构特征，如图2-11所示。经过长期的演化，各种不同的植物逐渐融合渗透，最后形成了卷草这一独特的纹样结构形式，表现植物纹样最重要的因素是植物的枝蔓，它是连接植物各部分如花、蕾、果、叶、芽等的纽带，也是组成装饰纹样的骨架。卷

图2-11　莨苕卷草纹

草纹的魅力在于它巧妙地利用植物枝杆或藤蔓起伏、缠绕的特点，创造出了具有匀齐韵律和优美节奏的结构形式，它的连续性和运动性给人以线条弹性、生命不息的美感。另外，卷草纹这种结构形式很容易进行添加、变化，并且不断丰富、完善，它还适合各种形状和装饰对象，灵活性很大。卷草纹之所以能够千百年流传下来，并不断地发展，其原因既在于它优美的形象，也在于它灵活的适用性。

6. 人物、文字（符号或标记）

　　人们在表现大千世界时，从不忘记表现自己。在各类原始图像中，当然也少不了人的形象，那些刻画在石崖上、描绘在陶器上的极稚拙、简单的人形可以说是后来人物纹样的起源和鼻祖。早期的人物纹大多反映一些重大的场面、重要的故事，如狩猎、战争、收获、乐宴、舞蹈、某种仪式、宗教活动等；还有表现某些观念的，如反映图腾崇拜、祖先崇拜等内容。人们在塑造神鬼形象时都离不开人自身的原形，所以神鬼纹饰实际上大多是人物纹的变体，也可以说是人物纹的一部分。

　　纵观图案历史，各个时期的人物图案都有着一定的内涵和寓意，即使是服装的边饰、建筑的部件也都求其象征性、完整性。极少见到像现代图案那样自由、大胆的纯装饰处理，诸如把人物的眼睛、嘴、手、脚掌、半个侧影等随意抽取与其他具象形象并置在一起的情景。文字及某些符号标记的情况与人物纹差不多，最初它们带有明显的功用价值，用于记载某些重要的事情，或作

为某种象征、标志。半坡彩陶上的符号，商周时期的甲骨文、钟鼎文，古埃及的象形文，两河流域的楔形文等，它们用于一些器物的表面并非出于装饰的需要，而是为了叙事、记志。但到后来文字（符号或标记）开始分化为两支，一支为纯功用性的，一支为纯装饰性的。最典型的如中国的文字，其中一支即发展为书法、装饰字，其主要意义在于塑造出完美的艺术形象，如图 2-12 所示。再如众所周知的阿拉伯文字图案，发展到后来，有些已变成一种重要的装饰形式，如图 2-13 所示。在当今世界琳琅满目的商品市场中，各类物品上的文字图案比比皆是，有些是品名标志或说明介绍，而有些则完全出于构图、色彩、形式上的需要，是纯粹的装饰。

图 2-12　中国寿字纹

图 2-13　阿拉伯文字装饰

综上所述，图案的产生与发展是循着从功用至审美这样一条规律进行的。随着时代的发展，图案原本的内容逐渐丧失，留下了使人赏心悦目的形式，人们越来越注重图案与装饰对象在形式上的完美结合，注重使用者、观赏者审美心理的满足。

2.2　中国传统图案

中国传统图案指的是由历代传承下来的具有独特民族艺术风格的图案。中国传统图案源于原始社会的彩陶图案，已有 6000 ～ 7000 年的历史，可分为民间图案和宫廷图案。

2.2.1　中国民间图案

民间图案，是相对于宫廷、官方和上层社会图案而言的，它是由民间艺人制作并为老百姓所使用的一种艺术，其形式丰富多样，手法质朴。许多民间图案以寓意联想的形式来表达对美好事物的追求。民间图案无所不在，遍布衣、食、住、行各领域。

民间图案与装饰是广大民众所喜闻乐见的艺术形式，属于民俗范畴。民俗的美学集中在"俗"字，因为源于大众生活，俗文化往往有更浓郁、深沉的原生性，是当前国际文化所关注的热点。民族的才是世界的，才是有生命力的。民间图案是民族文化的重要组成部分，民间文化保持着原生态的生命爆发力，作为现代设计元素往往能产生震撼力。

民间是生活与生存的基层，是人生的根基，更接地气，因此，民间往往呈现原生态。图案原生态是未经现代工业文明扭曲或污染的艺术形态，焕发着生生不息的生命力。因此，凡来自民间

的文化创意，都得益于原生态的滋养。文化艺术的原生态是取之不尽、用之不竭的"源头活水"，在漫长历史中形成的民间图案当然也是如此。"美好祈求、祈求美好"是中华民族最初也是一以贯之的愿望，这在中华民族的传统图案中是常见的主题，有着传承有序的表现形式。

中国民间图案有着悠久的历史和辉煌的成就，从新石器时代开始，就闪烁着它动人的艺术光彩。几千年来，在不同的历史时期，人们创造出风格各异、变化多样的装饰图案，表现出不同时代、不同民族、不同地域、不同民俗的风格，构成了鲜明的中华民族民间图案特色，了解和研究这些图案，有助于开拓未来图案文化的价值。下面将从服饰、陶器、建筑与家具、鞋帽、瓷器、节庆、敦煌七个方面分别介绍中国民间图案。

1. 服饰图案

1）唐代服饰图案

隋唐时期，吉祥图案日臻完善，并逐渐普及，主要出现在服饰与宗教建筑装饰上。唐代服饰图案开始用真实的物象进行写生变形组合，这时服饰图案的设计趋向于表现大度、丰满的艺术风格，普遍使用花图案，其构图活泼自由、疏密匀称、丰满圆润。纹样排列的方式上，出现了波斯色彩的"联珠纹"，如图 2-14 所示。

图 2-14　联珠纹

服饰的纹样内容也发生了改变，题材已从原先充满神秘色彩的飞禽走兽转为充满生活气息的花鸟植物纹样，来自西方的忍冬纹、葡萄纹等也颇为盛行，如图 2-15、图 2-16 所示。

图 2-15　忍冬纹

图 2-16　葡萄纹

唐代大量吸纳与融化了世界各民族优秀的外来文化，才得以演化成以汉族为主体并兼容中外的服饰文化。体现唐代文化兼收并蓄、雍容大度的风格，最具代表性的就是宝相花的创意。宝相是佛教中对佛像的尊称，宝相花则是寓意圣洁、端庄、美观的理想花形。此纹饰是魏晋南北朝以来伴随佛教盛行的流行图案，后成为唐代最有时代特点的装饰纹样之一，又称"宝仙花"。它以象征富贵的牡丹、象征纯洁的荷花、象征坚贞的菊花为主题，加以多层次退晕色，经过装饰组合而成，在花蕊和花瓣基部用圆珠进行规则排列，像闪闪发光的宝珠，显得富丽、珍贵，故名"宝相花"，如图 2-17 所示。此种纹样被装饰工艺和佛教艺术广为采用，深受波斯和东罗马帝国艺术的影响。在金银器、敦煌壁画、石刻、织物、刺绣上，常见有宝相花纹样。宝相花其实是一种综合了各种花卉元素的创意性图案。

唐代服饰图案融合了周代服饰图案的严谨、战国时期服饰图案的舒展、汉代服饰图案的明快、魏晋服饰图案的飘逸，又在此基础上镶嵌华贵的图案体现时代精神，使服饰图案达到了历史的高峰，影响一直延续到今天。

2) 明代服饰图案

明代是中国封建社会又一个统一而强盛的时期，市民世俗文化的兴起使民俗吉祥文化生生不息，趋于鼎盛，陶瓷、染织、金工漆器、家具、雕刻乃至建筑装饰等都出现了成熟而普遍繁荣的景象。明代的装饰纹样无论从造型上、结构上都达到了非常成熟的境界，其中最具代表性的纹样是串枝莲（也叫缠枝莲），莲花的外形已形成固定的宝相花如意形花瓣，解剖似的侧面花头，只在花蕊上使用了莲蓬，骨架则卷曲连环，舒展曲折，成为这一时期主要的图案纹样，如图 2-18 所示。

图 2-17　宝相花纹样

图 2-18　串枝莲纹样

3) 清代服饰图案

清代是中国封建社会走向衰落的时期，清代的装饰崇尚技艺、追求繁缛的风格。明清以来非常流行"吉祥图案"，追求"图必有意，意必吉祥"，这一理念广泛运用于纺织、刺绣、服饰、建筑、民间绘画等各个方面。清代流行的吉祥图案难以尽述，往往将不同题材的图案组合于一体，如将寓意多子多福多寿的石榴、佛手、桃三种图形结合于一体；描绘牡丹、雏鸡表示富贵长寿；用喜登梅枝谐音"喜上眉梢"。百蝶、百鸟、百花、百蝠、百鹿等装饰图形较为优美，给人以美好的遐想，如图 2-19 至图 2-21 所示。

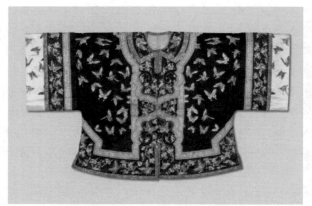

图 2-19　黑缎地百蝶纹马褂式女棉袄

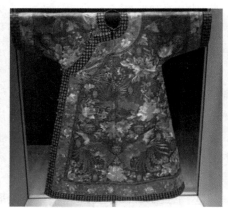

图 2-20　凤穿牡丹寿字纹衬衣

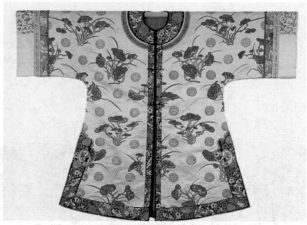

图 2-21　白色缎绣灵芝兰草团寿纹女袄

图案在清代服饰中的作用达到了登峰造极的程度，但不免繁杂堆砌。清代花卉纹样在继承传统基础上进一步多样化，早期多用繁复的几何纹，花形小巧玲珑，刻画精致，多采取散点式构图，古朴典雅；中期吸取了外来文化的营养，如欧洲巴洛克、洛可可的艺术形式，纹样艳丽豪华，构图排列繁密，花形刻画细致，写实性高；晚期则喜用折枝花、大朵花和缠枝花，花形丰腴多态。

4) 民间肚兜图案

肚兜是古人的内衣，多为孩童与女性使用，基本款式近似一个展开的折扇形，或近似菱形，上端缀个套环套在脖颈上，下面两头束带齐腰束住。

小孩肚兜的外面用料多为红布，面上常有图案，有印花也有绣花，一块尺把长的菱形布，绣上如连生贵子、凤穿牡丹、连年有余、麒麟送子、五毒艾虎、刘海戏金蟾、喜鹊登梅、鸳鸯戏水、莲花等图样，有趋吉避凶、吉祥幸福的寓意，如图 2-22 至图 2-24 所示。

肚兜的造型各地不同，古代女子在肚兜的色彩运用上以"浓烈煽情"和"温情含蓄"最具特色。浓烈煽情者，以红与绿、蓝与黄的强烈反差来营造一种对比力度，间以黑白、金银色等起到丰富谐调的效果；温情含蓄者，以近似或统一的色彩，经过不同的色块和构图的安排，产生温情而含蓄、雅致而恬美的装饰效果。图案题材更为丰富多彩，纵情地将山水、花鸟、云气、神仙、吉祥物、

神话故事、戏曲人物和生活人物等各类元素展示在小小的方寸之间，象征天、地、人同源同根且平等和谐的文化观念。

图 2-22　麒麟送子纹样

图 2-23　连生贵子纹样

图 2-24　凤穿牡丹纹样

2. 陶器图案

　　原始陶器主要以食器、贮水器、汲水器、炊器、酒器等相关器皿为主。根据考古发现，中国原始社会图案的产生期，可以认定为三四万年前到一万年前的旧石器时代晚期。在出土的一些文物上出现了简单的线痕，已经具有某种装饰的意味与图案的雏形，表现出原始先民已经有了初步的审美意识的萌动。距今约一万年前，原始社会进入新石器时代，原始艺术及图案也迎来了高度发展的繁荣期。彩陶是这一时期艺术成就的突出代表。大量仿生图案和几何图案的出现，实用价值与审美价值相结合，开启了中国装饰图案史之先河。

　　新石器时期的彩陶装饰纹样有的如水波游走，有的如云雷变幻，有的如蛇盘蛙行，它们来自原始生活，源于先民祈求美好的吉祥观念和善良的意念。西安半坡村出土的陶盆上绘有清晰的人面鱼纹，口里衔的鱼包含祈求丰收的意思，因为鱼在当时带有吉利的含义，如图 2-25 所示。

　　远在远古时代图腾崇拜时期，先民们对神秘莫测的宇宙万象和诸多的飞禽走兽、花鸟虫鱼等动植物的形状与生活特性充满了幻想与猜测，祈福求安的图形符号由此诞生。这一时期彩

图 2-25　人面鱼纹盆

陶工艺上的动物纹、人面鱼纹等都带有人敬天神、人仰混沌的意味，它们奠定了传统吉祥图案的发展基础。彩陶图案从单纯的散点到繁缛的连续，进而发展为封闭的形式，形象由自然的再现到抽象的几何纹，由描写对象到对形式美感的追求，都表现了人类审美意识的不断强化与逐步成熟。下面是几类典型的图案。

　　(1) 远古图案：庙底沟鸟纹、圆点、弧边三角、垂幛、豆荚、花瓣、花蕾等，多数图案采用二方连续；秦王寨（大河村）衔鱼纹、后冈龙虎蛙饰图案，如图 2-26 所示。

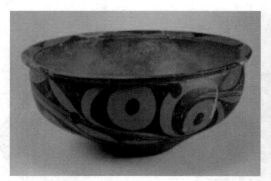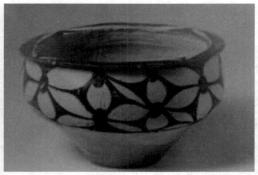

图 2-26　庙底沟彩陶纹样

（2）马家窑文化的图案：马厂人形纹、旋涡纹、神人纹、网络纹、波浪纹、弧边三角纹，如图 2-27 所示。

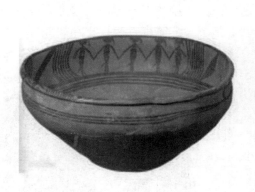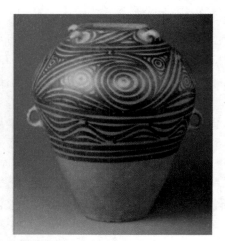

图 2-27　马家窑文化彩陶纹样

（3）河姆渡文化的图案：稻穗纹、叶纹、鸟纹、猪纹、羊纹、狗纹、鱼纹、蚕纹、几何纹，如图 2-28 所示。

（4）屈家岭文化的图案：太极形纹，如图 2-29 所示。

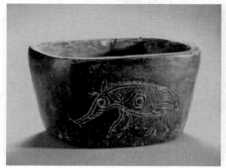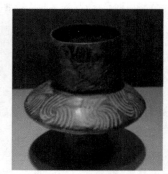

图 2-28　河姆渡文化彩陶纹样　　　　　　图 2-29　屈家岭文化彩陶纹样

（5）红山文化的图案：弧形三角纹、龙纹动物纹，如图 2-30 所示。

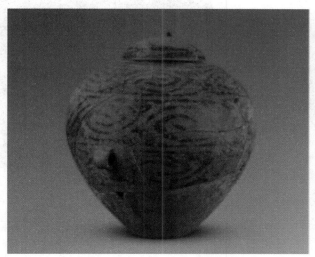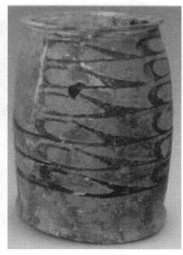

图 2-30　红山文化彩陶纹样

（6）半坡文化的图案：人面纹、鱼纹、变形鸟纹、奔跑的鹿纹、蛙纹、猪纹，以及折线纹、三角纹、网纹，如图 2-31 所示。

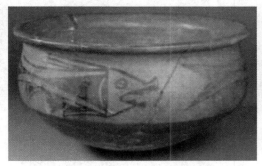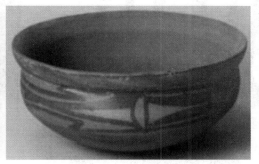

图 2-31　半坡文化彩陶纹样

3. 建筑与家具图案

1）瓦当图案

西汉时期，佛教传入中国。佛教中的因果报应、道教中的长生不老、儒教中的阴阳五行，三者有所融合，再加上神话传说，这些内容广泛地应用于建筑、雕塑和民俗艺术中。丰富的吉祥语言开始出现，极大地丰富了吉祥图案的题材。例如，秦十二字瓦当，1953 年出土于陕西西安，以阳文篆书十二字"维天降灵，延元万年，天下康宁"，分三竖列，列间及四周为乳钉和四叶纹。篆文惋曲刚劲，秀整可爱，布局协调，表达了秦始皇"天命神授"及祈求"千秋万岁"的吉祥祈愿，如图 2-32 所示。

在汉代织锦上已经出现不少的吉祥图案，有"万事如意"锦、"延年益寿大宜子孙"锦等，而汉瓦当中更是涌现了大量的吉祥颂语，如图 2-33 所示。

图 2-32　秦十二字瓦当

图 2-33　汉"长乐未央"瓦当

2）明式家具图案

明式家具指明至清康雍时期，民间以硬木制作为代表的优质家具。明式家具材料精良，品类繁多，做工考究，装饰古雅，造型洗练，尺度合宜，风格典雅，是古典家具的代表。

明式家具主要以植物、动物、几何纹样和吉祥图案为装饰图案，如图 2-34 至图 2-37 所示。

图 2-34　黄花梨卷草纹三弯腿香几

图 2-35　紫檀雕福寿八吉祥嵌百宝十二扇屏风

图 2-36　紫檀雕花鸟纹官皮箱

图 2-37　黄花梨浮雕卷云夔龙纹官皮箱

植物纹饰主要有卷草纹、牡丹纹、松、竹、梅、兰、灵芝、莲花、菊花、草、葡萄、宝相花、芍药、石榴、忍冬等，而各种植物花卉因自身特点被赋予了各种寓意。如牡丹象征富贵，常用于椅子靠背或床围处；莲花的清秀高洁，菊花的幽静闲雅，都为家具增强了不凡的气质。

动物纹饰主要有龙凤、螭龙、螭虎、双龙、拐子龙、草龙、双龙戏珠等祥瑞神兽。其他鸟兽纹主要有孔雀、仙鹤、喜鹊、黄鹂、狮子、群鹿、麒麟等。

吉祥图案主要有喜鹊登梅、凤穿牡丹、聚宝盆、六鹤同春、风调雨顺、麒麟少师、龙舟、鸾鹤、飞龙、松寿、双龙捧寿、龙捧乾坤、长生永寿等，这些图案创造并丰富了谐音和寓意方法，应用渐趋程式化，成为专门的纹样格式。如有富贵、长寿、安宁、吉庆、如意叫"五福"，图案以五只蝙蝠围绕一个圆形寿字组成"五福捧寿"，边饰环绕一圈回纹，具有"福寿无边"的吉祥寓意。它们结构饱满，造型严谨，花形生动，线条纤巧，色彩明净，被民众广为接受。

几何纹样如波纹、灵格纹、回纹、方胜纹、盘长纹、万字纹、龟背纹、云纹、绳纹、博古纹、什锦纹、连环纹，以及其他透雕纹等。

总之，将艺术性与科学性高度统一，将审美性与功能性完美结合，是明代家具的鲜明特征。

4. 鞋帽图案

1) 虎头鞋图案

在鞋头饰有动物图案的小儿鞋，是一种育儿民间艺术，属手工绣品，较常见的绣品有虎、猫、狗、猪、兔等生命力较强的动物，取繁衍旺盛和祝福孩子健康成长之意。儿童穿用的"虎头鞋"并不限于某一民族，而是许多民族共同喜爱的。各民族从远古时代起就对老虎非常崇拜，处处表现出"虎文化"的痕迹，如图 2-38 所示。彝族虎头鞋是其原始宗教与信仰的反映，鞋为硬白布底，圆头鞋面以红色绒布缝制，鞋帮前部装饰成虎头状，以蓝、绿、黄、黑、橙及粉红色毛线绣出五官。虎头沿及鞋口分别用橙、褐色丝绒滚边，内衬两侧为红绸。鞋的造型和颜色搭配独具匠心，寓意孩子虎虎生威，茁壮成长。白族虎头鞋与其他民族的虎头鞋在造型上不完全相同，独具民族特色，鞋为棉布底，红色绒面，上绣有"分体"虎形，鞋帮头部为虎头，虎额头有"王"字，上以毛装饰，构图十分讲究，整个造型极似卧虎，寓意深远。

图 2-38　虎头鞋

2) 苗族头饰图案

苗族头饰由苗族银匠精心制作，已有千年历史。苗族银饰以其多样的品种、奇美的造型与精巧的工艺，不仅向人们呈现了一个瑰丽多彩的艺术世界，而且也展示出一个有着丰富内涵的精神世界。苗族从古至今都有"以钱为饰"的习俗，史料也显示，"钱"饰与银饰是同时步入苗族服饰领域的，这种形式对于苗族银饰的审美价值取向起着至关重要的作用，形成了苗族银饰最基本的三大特征，即以贵为美、以重为美、以多为美。苗族银饰多以银花及各种造型的鸟、蝶、动物和银铃组成，给人以满头珠翠、雍容华贵的印象，又兼有轻盈飘逸之美。苗族女性大多佩戴银饰，爱其洁白，珍其无暇。银饰是苗族人戴在头上的审美文化，穿在身上的民族史书，如图 2-39 所示。

图 2-39　苗族头饰

5. 瓷器图案

1）宋瓷图案

宋元时期，吉祥图案被广泛应用于建筑彩画、陶瓷、刺绣、织物、漆器上，此时的吉祥图案进入了高度普及期，甚至到了"文必吉祥""言必吉祥""图必吉祥"的地步。宋代是中国瓷器高度发展的鼎盛时期，当时瓷窑遍及南北各地，名窑迭出，品类繁多，除青、白两大瓷系外，黑釉、青白釉和彩绘瓷纷纷兴起。举世闻名的汝、官、哥、定、钧五大名窑的产品为世所珍。还有耀州窑、磁州窑、龙泉窑、湖田窑、吉州窑、平阳窑、建窑等民间产品也是风格独特，各领风骚，呈现出欣欣向荣的局面。宋代瓷器是中国陶瓷发展史上的巅峰。

宋瓷造型轻巧，变化丰富，纹样题材多样，大自然中诸多为人们所喜爱的花草鱼虫、飞禽走兽，以及牡丹、莲花、菊花、宝相花、龙凤等动植物传统内容的吉祥图案都反映在纹样中。自然生动的写生折枝花、穿枝花，以及大量花鸟纹成为宋代纹样的重要程式，其色彩淡雅柔和，纹样更趋写实，形式一般用大朵的牡丹、芙蓉为主体，形成花叶相套的奇特效果。最有特色的是折枝花图案，即通过写生截取带有花头、枝叶的单枝花卉作为素材，经平面整理后保持生动写实的外形和生长动态，作为单位纹样。在组织排列上将数枝折枝花散点分布，注意花纹之间的相互呼应，形成生动、自然而和谐统一的整体效果。折枝花以其写实生动、恬淡自然的风格，成为准确反映宋代审美意境的典型纹样程式。最典型的是由唐草纹演变而成的缠枝牡丹、缠枝莲等循环式图案，还往往加入菊花、梅花等花卉。其中牡丹纹样最有特点，花头常被剖开成剖面状，形成饱满而单纯的独立折枝形态，叶子围在花头，四周围绕瓶身，装饰完美，疏密有致。莲花纹也被广泛应用在瓷器上，既写实又具有装饰性，线条柔美流畅，活泼又不失稳重，符合宋代文人追求清新、高雅的精神境界。将不同时令开放的花朵组织在同一图案中的四季花，对后世影响较大。

就图案组织而言，单独图案少见，组合图案运用最为普遍，包括对称式、旋转式、循环式等，其中以缠枝花为代表的循环式图案是这一时期的特点。宋代的纹样以轻淡、自然、庄重为突出的时代风格，强调平淡的天然之美，更重视个体内在心灵的自由。下面是当时的名窑及其作品。

（1）耀州窑：耀州是宋代北方著名的瓷产地，产品类型丰富，造型多变，图案内容以花卉为主，常见的有缠枝莲、牡丹（图 2-40）、菊花等，也有用鱼纹、水纹的，龙凤纹仅限于宫廷瓷专用。

（2）磁州窑：磁州窑产品装饰以刻花、划花或是铁锈花为主，黑白分明，质朴大方，一直沿袭

至今。磁州窑的陶瓷枕最为有名，多雕塑成活泼可爱的儿童形象，或施以明快清晰的纹饰，具有浓厚的水墨画风格，花鸟鱼虫、山水人物、诗文书法无不挥洒自如，将制瓷技艺与绘画艺术完美结合在一起，在中国陶瓷史上独树一帜，如图 2-41 所示。

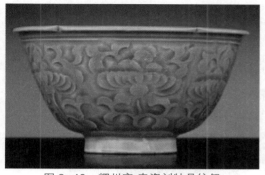

图 2-40　耀州窑 青瓷刻牡丹纹盆

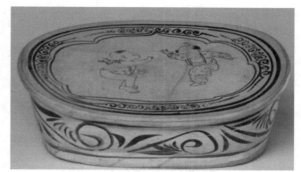

图 2-41　磁州窑 白地黑花婴戏纹枕

(3) 龙泉窑：龙泉窑产品釉色苍翠，北宋时多粉青色，南宋时呈葱青色，没有开片，在器皿转折处往往露胎呈现胎色，瓷釉厚润，装饰上很少刻花、划花，而是流行用贴花、浮雕，如在盘中常堆贴出双鱼图案，在瓶身上贴出缠枝牡丹图案，如图 2-42 所示。

(4) 湖田窑：宋代湖田窑创烧了著名的青白瓷，俗称"影青"。青白瓷釉层透明度高，光泽度强，釉中气泡大而疏，多用刻花装饰，线条流畅灵活；刻线深处釉厚，呈青色，釉层薄处色淡泛白，釉色和纹样互相烘托，艺术效果极佳，为湖田窑青白瓷独特成功之处，如图 2-43 所示。

(5) 吉州窑：吉州窑彩绘瓷脱胎于磁州窑，直接在坯胎上着褐彩釉，效果自然、和谐、古朴。其图案均源于自然，取自民俗生活，多以自然物为对象，如菱花、团花、梅花、梅枝、蕉叶、奔鹿、彩蝶、波涛、猫、狗、虎、马、虫、鱼，常见"金玉满堂""长命富贵""龟鹤齐寿""儿孙满堂""多子多福""金桂玉兰"等吉祥寓意。装饰图案质朴明快、童趣盎然，民俗俚语特点鲜明，浓烈的生活气息扑面而来。装饰技法有剪纸贴花、白釉剔花、白地彩绘、黑釉白彩、木叶纹和玳瑁釉，如图 2-44 所示。

图 2-42　龙泉窑 青瓷刻花碗

图 2-43　湖田窑 影清瓷

图 2-44　吉州窑 玳瑁釉梅瓶

2) 婴戏图案

婴戏图案是中国传统装饰纹样中很受欢迎的一种图案，主要描绘儿童游戏、玩耍的场景。婴戏纹最早出现在唐代长沙所烧制的瓷器上，瓷器上的婴戏图寓意连生贵子、五子登科，画面上的

儿童天真活泼、千姿百态、憨态可掬，让人赏心悦目。其中以磁州釉下彩绘婴戏图最富表现力，如图 2-45 所示。特别是磁州器的瓷枕上，儿童钓鱼、玩鸟、蹴球、赶鸭、抽陀螺等形象都有描绘，孩儿赶鸭枕最为常见，将儿童的娇憨之态描绘得惟妙惟肖。后来慢慢扩展到年画、服饰、剪纸、家具雕刻、刺绣等领域。

婴戏纹的运用高峰是在明清时期。明代婴戏纹十分盛行，图案丰富多彩，图案中的戏婴以十六子和百子为主，寓意儿孙满堂，如图 2-46 所示。清代婴戏纹多表现富家子弟的游戏场面，如点彩灯、骑马做官、舞龙等，如图 2-47 所示。

图 2-46 明 青花婴戏图碗

图 2-45 宋 磁州窑白釉雕刻婴戏图梅瓶

图 2-47 清 粉彩婴戏图小灯笼瓶

6. 节庆图案

节庆文化是中国的特色文化，老百姓的春种秋收、娶妻生子、祝寿延年、开市营业、科考应试、提拔晋职、乔迁新居等与人生有关的大事都包含有吉祥文化，特别是在春节时，户户门有门神，家有财神，屋有中堂，墙有墙画，床有床画，灶上有灶王爷画像，甚至牛廊、马厩也不落下。此外，还有红春联、红灯笼、红鞭炮、红衣裙、红窗花、红福字等，到处一片红火。有些地方还流行画年画、挂年画、送年画，把年烘托得热热闹闹，让人感受到欢乐的气氛。

1) 剪纸图案

剪纸是中国最为流行的民间艺术之一，它是以纸为加工对象，以剪刀（或刻刀）为工具进行创作的艺术。剪纸往往通过谐音、象征、寓意等手法提炼、概括自然与人文意向，构成美丽的图案。作为一种广为流传的民间艺术，剪纸在中国各地均有分布，因区域文化特色不同而形成相映成趣的不同风格流派，如图 2-48 所示。

图 2-48　剪纸

　　山东高密的剪纸，常用锯齿纹和流畅的线条相结合来构成形象，造型拙朴有趣；广东佛山的衬彩剪纸，造型与内容丰富多样；陕西西安的剪纸，风格大方朴素；甘肃陇东的剪纸，粗犷夸张；河北蔚县的剪纸，以色彩点染为主，明丽斑斓；江浙的剪纸，粗中有细，拙中见灵。少数民族苗族的剪纸，以本民族的"苗族古歌""苗族史诗"为主要表现内容。

　　2) 年画图案

　　木版年画以木版刻制、印刷，有的则加手工绘制，主要在节日期间张贴，装饰于室内图案，是中国传统民间工艺美术之一。木版年画的题材多以吉祥喜庆为主，如丰收、富贵、长寿、婚姻美满、万事如意等。在艺术风格上，表现为色彩明亮，气氛热烈，多用大红、桃红、粉紫、品绿、佛青等色，对比强烈。更重要的是，木版年画服务的对象主要是劳动人民，体现了他们的思想感情、生活习俗和审美观念，也反映了生活的时代变迁。下面介绍几种比较典型的年画。

　　(1) 天津杨柳青木版年画：杨柳青年画源于宋代，兴于明代，盛于清代，距今已有近千年的历史。杨柳青年画取材广泛，其中连年有余、福寿三多、潇湘情韵、五子夺莲、三阳开泰、金玉满堂等娃娃题材是杰出代表。这些娃娃体态丰腴、活泼可爱，他们或手持莲花，或怀抱鲤鱼，都象征吉祥美好，非常惹人喜爱，最具代表性的《连年有余》已成为中华民族的符号，如图 2-49 所示。

　　(2) 潍坊杨家埠木版年画：杨家埠木版年画始于明代末年，繁荣于清代，至今已有 400 多年的历史。杨家埠年画表现内容丰富多彩，喜庆吉祥是杨家埠年画的主题，如吉祥如意、欢乐新年、恭喜发财、富贵荣华、年年有余、安乐升平等，构成了新春祥和欢乐、祈盼富贵平安的特点。在表现技巧上，它充分使用概括、象征、寓意和浪漫主义等手法，构图完整、饱满、匀称；造型夸张、粗犷、朴实；线条简练，挺拔流畅；色彩艳丽，对比强烈，富有装饰性和浓郁的生活气息，充分体现了中国北方农民粗犷、奔放、豪爽、勤劳、幽默、爱憎分明的性格特征和高尚的道德情操，如图 2-50 所示。

　　(3) 苏州桃花坞木版年画：桃花坞木版年画是中国江南主要的民间木版年画，民间画坛称之为"姑苏版"，它源于宋代的雕版印刷工艺，由绣像图演变而来。桃花坞年画主要表现吉祥喜庆、民俗生活、戏文故事、花鸟蔬果和驱鬼辟邪等民间传统审美内容。在色彩上，有桃红、大红、蓝、紫、绿、淡墨、柠檬黄等色，但常以紫红色为主调，表现欢乐的气氛。在艺术风格上，桃花坞年画装饰性强，具有精细秀雅的江南民间艺术风格，如图 2-51 所示。

　　(4) 四川绵竹木版年画：绵竹木版年画起源于北宋，兴于明代，盛于清代。绵竹年画以彩绘见长，具有浓厚的民族特点和鲜明的地方特色，归纳起来有避邪迎祥、讽刺幽默、风俗习惯、生活生产、

戏曲故事、历史人物、神话传说、花鸟虫鱼等。绵竹年画的构图讲求对称、完整、饱满，主次分明，多样统一；色彩上采用对比手法，设色单纯、艳丽、强烈、明快，构成红火、热烈的艺术效果；线条讲求洗练、流畅，刚柔结合，疏密有致，具有强烈的节奏感；而夸张、变形、象征、寓意的造型，更具诙谐活泼的效果，如图2-52所示。

图2-49 天津杨柳青木版年画

图2-50 潍坊杨家埠木版年画

图2-51 苏州桃花坞木版年画

图2-52 四川绵竹木版年画

3) 风筝图案

风筝是由古代劳动人民发明于中国东周春秋时期的产物。相传墨翟以木头制成木鸟，研制三年而成，是人类最早的风筝起源。后来鲁班用竹子改进墨翟的风筝材质，直至东汉期间，蔡伦改进造纸术后，坊间才开始以纸制作风筝，称为"纸鸢"。如今，北京（沙燕风筝）、天津（魏记风筝）、南通（板鹞风筝）、山东潍坊（潍坊风筝）是中国风筝的四大产地。传统的中国风筝上到处可见寓意吉祥的图案，如图2-53至图2-56所示。

图 2-53　北京沙燕风筝

图 2-54　天津魏记风筝

图 2-55　南通板鹞风筝

图 2-56　山东潍坊风筝

　　风筝有着 2000 多年的历史，一直融入在中国传统文化之中，受其熏陶，在中国传统的风筝中，随处可见这种吉祥寓意之处，如"福寿双全""龙凤呈祥""百蝶闹春""鲤鱼跳龙门""麻姑献寿""百鸟朝凤""连年有鱼""四季平安"等，这些风筝无一不体现了人们对美好生活的向往和憧憬。吉祥图案运用人物、走兽、花鸟、器物等形象和一些吉祥文字，以民间谚语、吉语及神话故事为题材，通过借喻、比拟、双关、象征及谐音等表现手法，构成"一句吉语一图案"的美术形式，赋予求吉呈祥、消灾免难之意，寄托人们幸福、长寿、喜庆等愿望。

7. 敦煌图案

　　敦煌莫高窟俗称千佛洞，始建于公元 366 年，是集建筑、雕塑、绘画、图案装饰于一体的世界上现存规模最大、内容最丰富的佛教艺术圣地。敦煌壁画的技艺高超，数量惊人，图案首先表现的是佛法教义及佛家吉祥物，图案设计上既着眼于繁复多样，又注意布局合理，结构统一，因而画面具有和谐的整体感。敦煌图案虽然主要起装饰、连接、分界、陪衬作用，但它们也是单独的个体，装饰着石窟的各个部分，如藻井图案、人字披图案、平棋图案，这三种图案都是以单独的形式装饰洞窟顶部的。其中藻井图案规模最大，样式最丰富，结构最完整，表现手法最精密，可以说是敦煌图案的集大成者。图 2-57 为敦煌莫高窟 249 窟忍冬莲花纹。

　　唐代敦煌图案中出现的宝相花，就是一种创造性的智慧图案，它既像牡丹又像莲花，这种图案形象饱满，取之自然又有所创新。在佛教寓意中，它象征佛、法、僧三宝的庄严相；在世俗人间，

它象征荣华富贵。它用桃形卷瓣莲花、波纹形的牡丹花瓣、云头纹、卷草纹和多层次的花瓣组成大型团花，又运用叠晕的染色手法着色，使图案层次分明，色彩艳丽，比一般的花纹图案更加具有装饰性。图 2-58 为敦煌莫高窟 71 窟宝相花藻井。

图 2-57　敦煌莫高窟 249 窟忍冬莲花纹

图 2-58　敦煌莫高窟 71 窟宝相花藻井

◆ 2.2.2　中国宫廷图案

有学者认为"中国传统文化说"有儒、释、道、帝王和俗文化五大板块，其中帝王文化是其他四大文化的主宰，且以专制主义为其核心。帝王文化源于夏商周时期的王权，从秦始皇起，逐步形成了以皇权专制为核心的一系列文化形态与伦理规范，包括帝王文化专属的图案与装饰。中国帝王文化起源、发展、成熟、转折及嬗变的整个过程，是帝王文化趋于完善而登峰造极的过程。帝王消失后，帝王文化却成为丰厚的文化遗产永存下来，而且在文化史上往往代表一个时代的文化经典。中国帝王文化，自从商周以后，直至 20 世纪初清王朝结束，始终高踞于华夏大地，越趋于封建社会晚期，往往越显示出落日前的辉煌。

龙图腾是原始巫术礼仪的延续和发展，是观念意识物态化的符号和标志，展示出原始中华民族强烈的生命意识。在一段时期内，龙纹被帝王所独占。当封建社会结束，帝王也消失了，龙图腾却一直被传承下来，成为中华民族的象征。

下面将从帝王文化统治下的角度介绍其不同时期的代表图案。

1. 商周青铜图案

商周时代是一个开创中华文明而崇尚祀与戎的时代，青铜器是这个历史时期的文化典范，遗存青铜器图形与铭文的解读，是印证中华文明史的重要依据。青铜器型制、图案纹饰又是重要的中华视觉文化。从现今发现的文物来看，商周青铜器种类繁多，大体可分为礼器、乐器、兵器、工具、马车器、杂器等。与这些统治者巫术礼仪相伴随的青铜器中，最具有代表性的就是"鼎"。

青铜器很多都有着狰狞的外表，这与青铜器的作用有着密切的关系。青铜礼器一般是作为祭祀用的，这些狰狞的外表积淀着一股神秘、深沉的历史力量，正是这种力量形成了青铜器的狰厉之美。青铜器的图案纹样可分为动物纹、几何纹、人物纹几大类。下面简单介绍几种常见的纹样。

1) 兽面纹 (饕餮纹)

兽面纹是青铜器上最常见的纹饰之一，也称为饕餮纹。饕餮是传说中一种贪吃的怪兽。青铜器上的饕餮纹呈左右对称式构图，造型是从自然界的动物特征中提炼并夸张变形的产物，突出巨大的眼、口部，形象威严狰狞，具有震慑力，如图 2-59 所示。

2) 夔龙纹

龙纹是中华民族最吉祥、最神圣的纹饰之一，它的形象不是在青铜器上才出现的，远在新石器时代就已有龙的萌芽，而在青铜时代，龙的真正形象出现了。早期的龙纹为夔龙纹，如图 2-60所示。它是多种动物形象的综合体，是一种经古代人民创造性想象而产生的怪异而神秘的动物形象。它最初的原形主要是以蛇为主，因为在中国古代有龙蛇互化之说，即"龙或时似蛇，蛇或时似龙"等说法。而蛇却是中华民族的主要的图腾动物，因为中华民族的始祖不少是龙首蛇身或人面蛇身的形象，如女娲、伏羲、黄帝（号有熊氏，以蛇和熊为图腾）等，他们的故事被人们广为流传。图案表现的夔是传说中的一种近似龙的动物，图案多为一角、一足、口张开、尾上卷。

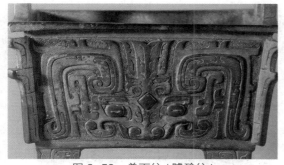

图 2-59　兽面纹 (饕餮纹)

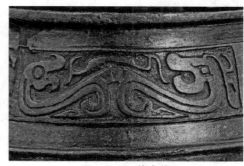

图 2-60　夔龙纹

传说龙的出现与水有关，《考工记·画绩》中的"火以圆、山以章、水以龙"是用龙的形象来象征水神，而商朝祖先冥被后代尊为水神。因此，在青铜水器中，龙的图案或立体形象出现更多，这说明夔龙纹代表着商朝时期的祖先。中华文化的显著特征——祖先崇拜，在这个时代已经定型。

3) 凤鸟纹

凤最初的形象是玄鸟，和龙一样，它也是上古人想象出来的一种动物，是综合多种动物的形象而创造出来的神鸟。它的羽毛吸收了孔雀的形象特征，尖锐的爪子取自凶猛的鹰。另外，它还吸收了一些动物形象的成分，如兽、鱼、蛇等。凤鸟纹是青铜器上的图案纹样之一，造型线面结合，线条直中有曲，规整有力，浑厚庄重，如图 2-61 所示。

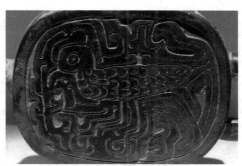

图 2-61　凤鸟纹

4) 回纹 (云雷纹)

回纹是变形线条纹的一种，大都用作地纹，起陪衬主纹的作用，如图 2-62 所示。用柔和回旋线条组成的是云纹，有方折角的回旋线条是雷纹，盛行于商中晚期。勾连雷纹由近似 T 形互相

勾连的线条组成。回纹出现在新石器时代晚期，可能从漩涡纹发展而来，有拍印、压印、刻画、彩绘等表现技法，在构图上通常以四方连续或二方连续式展开。至商代晚期，回纹已经比较少见，但在商代白陶器和商周印纹硬陶、原始青瓷上，回纹仍是主要纹饰。商周时代回纹大量出现在青铜器上，多作衬托主纹的地纹。到了汉代，随着青铜器的衰退，陶瓷器上的回纹也消失了。

5）涡纹（火纹）

顾名思义，商青铜鼎上的纹饰近似水涡，故称为涡纹，其特征是圆形，内圈沿边饰有旋转状弧线，中间为一小圆圈，似水涡隆起状；圆形旁边有五条半圆形的曲线，似水涡激起状。有人认为，涡纹的形状似太阳，是天火，故又称火纹，如图 2-63 所示。涡纹多用于罍、鼎、斝、瓿的肩部与腹部，盛行于商周时代，商代早期的涡纹是单个连续排列的，商代中晚期至春秋战国时期，一般与龙纹、目纹、鸟纹、虎纹、蝉纹等相间排列。

图 2-62　回纹（云雷纹）

图 2-63　涡纹（火纹）

6）乳钉纹

乳钉纹是青铜器上最简单的纹饰之一，纹形为凸起的乳突排成单行或方阵。另有一种图案，乳钉各置于斜方格中，称为斜方格乳钉纹，如图 2-64 所示。

7）蚕纹（蛇纹）

蚕纹有三角形或圆三角形的头部，两眼突出，体有鳞节，体屈曲状，多饰于器物的口部或足部，常见于商代青铜器上，如图 2-65 所示。

图 2-64　乳钉纹

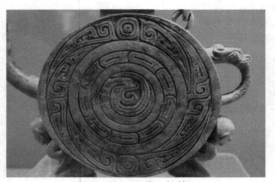

图 2-65　蚕纹（蛇纹）

8) 蝉纹

蝉纹图案大多数在三角形中作蝉体，无前后足，四周填以回纹；也有呈长条形，并有前后足的，中间再填以回纹。蝉纹有两种，一种以横向带状排列或以纵向连续排列，一般带蝉足，多用作主题纹饰；另一种多在三角形几何纹中出现蝉体，一般不带蝉足，大目，体近似长三角形，腹部有节状的条线，常以回纹衬地，多作为主纹的配饰，如图2-66所示。蝉纹盛行于商晚周初时期。

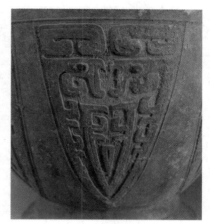

图2-66　蝉纹

9) 虎纹（食人纹）

虎纹图案形式是虎口大张，中间饰有人物头像，如图2-67所示。这种恐怖的形象，渲染出一种精神上的压迫感，以显示统治阶级的高高在上。虎纹一般为虎侧视爬或跑的形状，虎口大张，背微凹，尾下垂而后上卷，多饰于鼎、尊等器物和钺、戈等兵器上。虎纹流行时间长，一直延续到汉代，不过商代时这种虎纹很少见，在司母戊方鼎的双耳上有其纹样。

10) 牛纹

牛纹多用于器物的颈、腰上，作牛的全形，牛体圆肥、大首，头上有一角或两角，前足多作跪卧状，但全形的牛纹很少见。一般牛头纹较多见，有的以牛形制作成器物，如犀牛尊；还有在器物的盖子或提梁的两端使用牛头浮雕，如北京琉璃河出土的牛头盉，如图2-68所示。

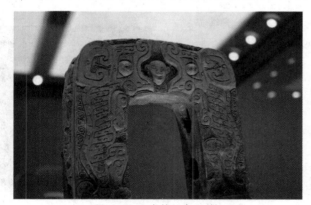

图2-67　虎纹（食人纹）

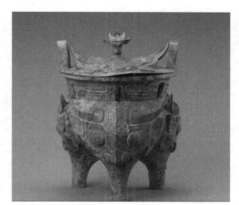

图2-68　牛纹

2. 汉代漆器与玉器图案

汉代时期的漆器装饰在战国漆器的基础上又有了新的发展，达到了艺术上的高峰。漆器的制作工艺进一步提升，每个制作环节有了具体的分工，如做胎的"素工"、涂漆的"髹工"、彩绘的"画工"等。汉代时漆器的使用已经非常广泛，从出土漆器文物的地点来看，遍及南北各地，其中最具有代表性的当属湖南长沙马王堆汉墓出土的数百件汉代漆器，如图2-69所示。在这些漆器中，有仿造青铜器造型的漆鼎、漆壶等大件器皿，也有日常使用的耳杯、卮、盘、盒、罐、妆奁等小件器物，还有漆案、漆几等家具，以及盛殓死者的棺木也用漆工艺装饰，如图2-70所示。

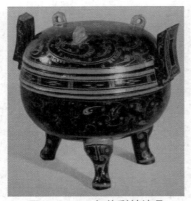

图 2-69　云气纹彩绘漆鼎

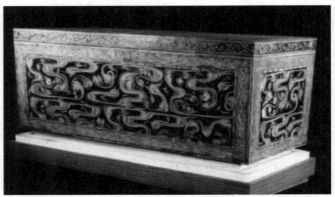

图 2-70　西汉彩绘黑地漆棺

　　汉代漆器的装饰手法以彩绘为主，用半透明的生漆调和颜料在器物上描绘花纹图案，汉代漆绘纹样除了红黑两色主色调之外，还运用黄色、绿色、金色、银色等，使色彩更加丰富。油彩画法是用桐油调颜料绘制在已髹漆的器物上；针刻是在器物表面用尖锐的针进行镌刻，又称"锥画"，常用于装饰较小的器型，使纹样显得更加精美。此外，在器物口沿镶铜扣，在器物局部装饰上贴金箔也是汉代漆器工艺常用的装饰手法，使漆器的装饰更加华美富丽。

　　汉代漆器的纹样主要可分为五类：第一类是几何纹样，包括点状纹、圆圈纹、菱形纹、涡纹、棋格纹、云兽纹、卷云纹等；第二类是云气及其与鸟兽的组合，如云龙纹、云凤纹；第三类是现实生活中的动物纹样；第四类是植物纹样，主要有卷草和柿蒂纹；第五类是人物纹样，包括仙人、乐舞、狩猎等。纹样的绘制手法主要运用流畅、飘逸、挺拔的线条，兼有少量小面积的平涂，给人一种华丽中又不失灵动、活跃之感。例如，马王堆出土的彩绘漆棺上所描绘的纹饰，整体效果统一完整，又具有丰富的层次，上百个形象被巧妙地错落穿插在流动的云纹当中，有的仅寥寥数笔但形态毕现，说明当时的漆绘技巧已达到非常娴熟的程度。

图 2-71　广州南越王墓玉器

　　汉代宫廷玉器上承战国玉器的传统，工艺与纹饰均有所发展。汉代的玉器种类按社会功能和用途可以分为日用品、装饰品、艺术品、辟邪用玉、礼仪用玉和丧葬用玉。例如，广州南越王墓玉器、河北满城中山靖王刘胜夫妇墓的金缕玉衣，如图 2-71、图 2-72 所示。

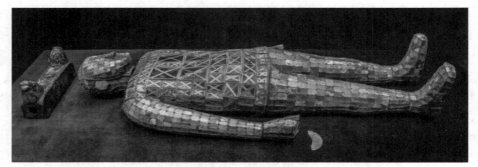

图 2-72　河北满城中山靖王刘胜夫妇墓的金缕玉衣

汉代的玉器装饰品可分为人身上的玉饰和器物上的玉饰两大类。人身上的玉饰主要是佩玉，如有璜、环、琥、珑和玉舞人等，还有商周以来用于解结的和射箭时勾弦用的牒，到汉代也演变为装饰用的佩玉。汉代玉器图案纹饰的风格逐渐由抽象为主转向写实为主。纹饰大致可分两类：一类是几何纹，以谷纹、蒲纹、涡纹和云纹最为常见。另一类是动物纹，又可分为图案化和写实两种，图案化动物主要有龙纹、鸟纹、兽面纹、螭虎纹等；写实有人物、兽鸟。此时玉器上还见"长宜子孙""长乐未央"等文字和装饰，如图 2-73 所示。

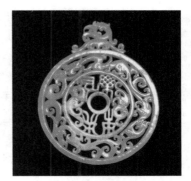

图 2-73　汉　长乐未央玉

3. 唐代服饰与宫妆图案

唐代是中国封建社会的鼎盛时期，谱写了中国古代最为灿烂夺目的文化篇章。大唐帝国的统一、稳定与强盛，带来了思想上的开放与包容，海上与陆上丝绸之路的创建，使中西方文化的大交流、大碰撞，为自商周秦汉以来的中原文化吹进了变革之风，引发了包括文学、绘画、雕塑、建筑乃至文化生活各个领域的大发展和大繁荣。开放的思想、开拓的精神、开放的疆域、开拓的人文，决定了"无所顾忌地引进与吸收"和"无所顾忌地改革与创新"，造就了唐长安国际都市的地位，造就了中国古代"巴黎"的时尚，造就了唐代服饰的空前繁荣。

服饰的图案与装饰正是大唐鼎盛时期的史诗，纺织工艺及丝绸、印染技术的发展，为服饰提供了丰富多彩的原料与装饰技艺，表现在服饰审美方面，改变了过去千年来比较单纯的审美标准和模式，如以汉赵飞燕清瘦为美的审美取向，开始追求服饰的装饰性、多样性和流行性，出现了新颖为美的时尚意识，表现出以雍容华贵、体态丰腴为美的审美取向。

唐代服饰色彩丰富、鲜艳，官方经营的织染署的组织庞大、分工细致，其中专门负责染渍色彩的作坊就有六个：青、绛、黄、白、皂、紫。唐妇女服饰普遍重视对色彩的选择和搭配，非常重视衣裙色彩的美。唐代流行红、紫、黄、绿色，尤以红裙为时尚。唐代服饰图案回归自然，普遍使用花卉图案，头上簪花是唐时妇女风尚，服饰图案尤其是二方、四方连续图案与花草相组合，构成盛行的缠枝花图案，其构图活泼自由，韵律疏密有致，色相丰满圆润。服饰图案表现出自由、丰满、雍容、绮丽、圆润的风采。晚唐时期的服饰图案更为精巧、细致。花鸟服饰图案、边饰图案、团花服饰图案缀在帛纱轻柔的服装上，一时花团锦簇，姹紫嫣红，争奇斗艳。唐代服饰的风格特征和审美取向，形成了具有明显时代特点的装饰风格，如图 2-74 所示。

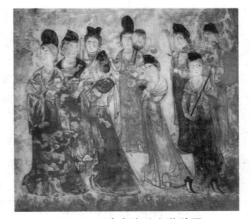

图 2-74　唐永泰公主墓壁画

唐代服饰审美重视发型、首饰、面部的化妆和服装的饰品等多方位的装饰，基本构成了整体的衣服、首饰和脂粉三大要素。这时的人们除了特别重视服装审美的整体效果，还注重人体全方位仪表的刻意修饰。唐代的开放，长安的繁荣，由宫廷到民间，使世俗社区生活十分丰富，产生了服装与妆饰的时尚观念与流行风尚。白居易所写的《时世妆》，生动地反映了这一状况："时世妆，

时世妆，出自城中传四方。时世流行无远近，腮不施朱面无粉。乌膏注唇唇似泥，双眉画作八字低。妍媸黑白失本态，妆成尽似含悲啼。……"唐人妆饰丰富多彩，充分应用图案的修饰功能，其中最具代表性的图案就是花钿。

花钿是唐代女子的时尚装饰，是一种具有独特创意的化妆风格，女性往脸上贴各种"小花片"作为装饰。花钿有红、绿、黄三种色，以红色为最多，以金、银制成花形。金箔片为金色，闪烁反光；黑光纸为黑色，幽幽闪亮；鱼腮骨为白色，洁净如玉。其他根据图案绘上各种颜色，更是争奇斗艳，绚丽多彩，贴于头发、额头、双颊等处，使唐代仕女的脸盘星光闪烁，无比生动，成为流行的面饰。花钿的形状除梅花状外，还有各式小鸟、小鱼、小鸭等。唐代贵族妇女的面化妆，有额黄、眉黛、朱粉、口脂、花钿、妆靥等名目，比较普遍的是"梅花妆"，即用朱、丹青或黄色，在额头或面颊上涂圆点或画出梅花、弯月形或方胜（钱孔形）等花样。同时还流行用金箔剪刻成花朵或变形的凤、蝶等花型，贴在额头或两颊，叫作"靥钿"。用丹青画的花叫作"花黛"，用鸦黄绘或贴的花叫"花黄"或"鸦黄"。这种特殊化妆的风格在当时是一种审美时尚。

图 2-75　唐 花钿

从相关资料看，花钿的质地形状千差万别，最简单的花钿仅是一个小小的圆点，复杂的有用金箔片、珍珠、鱼骨、鱼鳞、茶油花饼、黑光纸、螺钿及云母等材料剪制成的各种花朵形状，其中以梅花最为多见。花钿还有许多复杂多变的图案，如牛角形、扇面形、桃子形等，而更多的是描绘成各类抽象图案，疏密相间，匀称得当。这种花钿贴在额上，宛如朵朵绚丽鲜艳的奇葩，把女子装扮得雍容华贵，如图 2-75 所示。

4. 宋代官窑瓷器图案

宋代施行"以文治天下"的国策，文化艺术、审美观念臻于上乘，在中国古代社会处于较高的水平。很多学者都对宋代的文化予以肯定，认为对后世的文化影响很大。宋瓷是宋代文化的典范，"汝、官、定、哥、钧"是宋代五大名窑的简称，它们的形成和出现是中国陶瓷在世界文明史上崭露头角的开始，这个时期奠定了中国陶瓷在世界范围内不可动摇的主导地位。

1) 汝窑

汝窑在北宋后期的宋徽宗年间建立，前后不足 20 年，又称"汝官窑"，是北宋后期的"御用贡瓷"。如果把五大名窑比作中国陶瓷历史上的美丽皇冠，汝窑就是皇冠上那颗最耀眼的明珠。汝窑以青瓷为主，釉色有粉青、豆青、卵青、虾青等，瓷胎体较薄，釉层较厚，有玉石般的质感，釉面有很细的开片。器物本身制作上胎体较薄，胎泥极细密，呈香灰色，制作规整，造型庄重大方。器型多仿造古代青铜器式样，以洗、炉、尊、盘等为主，如图 2-76 所示。

2) 官窑

宋徽宗政和年间在京师汴梁建造官窑，确切窑址至今没有被发现。官窑主要烧制青瓷。大观年间，官窑以烧制青釉瓷器著称于世，主要器型有瓶、尊、洗、盘、碗，也有仿周汉时期青铜器的鼎、炉、觚等式样，器物造型往往带有雍容典雅的宫廷风格。其烧瓷原料的选用和釉色的调配也很讲究，

釉色以月色、粉青、大绿三种颜色最为流行。官瓷胎体较厚，天青色釉略带粉红颜色，釉面开大纹片是北宋官窑瓷器的典型特征。北宋官窑瓷器传世很少，十分珍稀、名贵。北宋和南宋的官窑都有紫口铁足的特征，所谓"紫口铁足"是指口部由于釉薄，露出紫色的胎骨；圈足露胎的部分，呈现铁褐的颜色，如图 2-77 所示。

图 2-76　汝窑瓷器

图 2-77　官窑瓷器

3）定窑

定窑以烧制白瓷为主，瓷质细腻，质薄有光，釉色润泽如玉。定窑除烧白釉外，还兼烧黑釉、绿釉和酱釉。造型以盘、碗最多，其次是梅瓶、枕、盒等。在器底常刻"奉华""聚秀""慈福""官"等字。盘、碗因覆烧，有芒口及因釉下垂而形成泪痕的特点。花纹千姿百态，有用刀刻成的划花，用针剔成的绣花，特技制成的"竹丝刷纹""泪痕纹"等。在出土的定窑瓷片中，发现有"官""尚食局"等字样，这说明定窑的一部分产品是为官府和宫廷烧造的，如图 2-78 所示。

图 2-78　定窑瓷器

4）哥窑

哥窑确切的窑场至今尚没有被发现。据历史传说为章生一、章生二兄弟在两浙路处州、龙泉县各建一窑，哥哥建造的被称为"哥窑"，烧制的瓷器如图 2-79 所示。弟弟建造的被称为"弟窑"，也称章窑、龙泉窑。

5）钧窑

钧窑分为官钧窑和民钧窑。官钧窑是宋徽宗年间继汝窑之后建立的第二座官窑。钧窑广泛分布于河南禹州市（时称钧州），故名钧窑，烧制各种皇室用瓷。钧瓷分两次烧成，第一次素烧，出窑后施釉彩，二次再烧。钧瓷的釉色为一绝，千变万化，红、蓝、青、白、紫交相融汇，灿若云霞，此为中国制瓷史上的一大发明，称为"窑变"。因瓷釉层厚，在烧制过程中，釉料自然流出以填补裂纹，后形成有规则的流动线条，类似蚯蚓在泥中爬行的痕迹，故称之为"蚯蚓走泥纹"，如图 2-80 所示。

图 2-79　哥窑瓷器

图 2-80　钧窑瓷器

5. 明代皇家图案

明代文化的历史特征，用一个词概括，那就是"承上启下"，明初在思想文化领域尽复汉唐之风，既是传统文化的成熟期，又是市民世俗文化蓬勃发展的新时期。宫廷作为政治统治中心，长期以来逐渐形成了一种带有神秘色彩的特殊文化现象，宫廷文化主要体现在宫廷建筑、礼仪、舆服、饮食、教育上。宫廷用具、器物与服饰统称为舆服，这些在使用方面都有严格的等级规定，明代纹饰均体现各种严格的等级制。明代皇家图案充分展现在以下几个领域。

1）陶瓷（青花）

明代陶瓷的设计以釉下彩的青花、釉上彩的斗彩和五彩装饰最有特色，明代是青花瓷艺术最为辉煌的时期。青花瓷最早产生于唐代，元代景德镇烧制青花瓷技术日趋成熟，到明代宣德时期，青花瓷在烧造技术上达到了高峰，以至于有"青花首推宣"的说法，如图 2-81 所示。青花、斗彩和五彩装饰其布局构成疏密有致，纹样变形程式化强，除龙凤纹外，仙鹤是常见的动物装饰，还有麒麟、羊、狮、鹿、鸳鸯、孔雀等；植物常见有莲花、牡丹、菊花、灵芝、荔枝、石榴、卷草等，尤以莲花和牡丹的运用最为普遍。

图 2-81　青花瓷瓶

2）景泰蓝

景泰蓝始创于明代景泰年间，是一种著名的金属工艺，盛于清代中期，其正式学名是铜胎掐丝珐琅，是用铜丝在铜胎上掐出种种花纹，然后填以各色珐琅彩料烧制，再经过打磨，并在露出的铜丝部分镀以金银而成，如图 2-82 所示。景泰蓝多用于制作礼器、陈设品及实用品首饰装饰，

纹饰主要有龙凤、宝相花、荷瓣、菊花、葡萄、云纹、狮子戏球等。故宫博物院藏有明代铜胎掐丝珐琅莲花大碗一个，白色地，上有红、黄、蓝、绿等数朵大花，色调鲜明，花朵饱满，枝蔓舒卷有力，为景泰时期典型的景泰蓝作品。

图 2-82　景泰蓝

3) 建筑

　　明代建筑是中国传统建筑发展高峰阶段的代表作，呈现出形制规范简练、细节周到、装饰富丽的形象。建筑设计规划以规模宏大、气象雄伟为主要特点。清代的宫殿是在明宫殿的基础上不断扩展完善而来的，都城北京城得益于明代的规划和经营，建筑形象严谨稳重，其装修彩画、装饰日趋规范完善而定型化。经济的繁荣促进了各类建筑的发展，北京城大规模宫殿、坛庙、陵墓和寺观的建成，都是明代有代表性的建筑群，如图 2-83 所示。

图 2-83　故宫

　　明清宫廷建筑装饰多以龙、凤为主题，如天安门（明代称承天门）前的明代汉白玉华表，缠绕在华表柱身的主体巨龙盘旋而上，龙身外布满透雕的云纹，使华表整体浑厚挺拔。莲瓣石盘上饰

以圆雕的"坐吼",华丽的八角座围以雕刻精致的龙纹栏板和饰有圆雕狮子的望柱,具有圣洁、纯净、华贵之美。御花园御路石的主体纹饰为龙凤雕刻。栏板雕刻小巧玲珑的龙纹,用牡丹花衬地,其间杂以菊花、莲荷、勾莲和茶花等,边饰是在二方连续的锦地上雕刻的夔龙。数以百计的以云层为衬托的龙、凤和火珠望柱栏板相组合的三台玉阶,映衬金碧辉煌的雄伟大殿,构成宫廷建筑上的统一完美的艺术效果。

6. 清代龙凤图案

中国进入封建社会的开始时间为秦统一六国,即公元前221年,结束时间为溥仪退位,即公元1911年。从古至今,龙凤图案纹样始终是一脉相承的,如图2-84、图2-85所示。

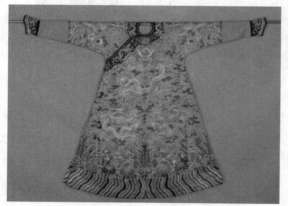

图2-84 清 皇帝龙纹朝服

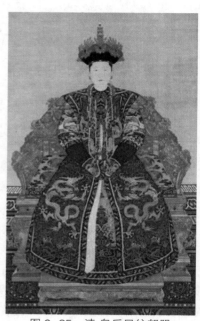

图2-85 清 皇后凤纹朝服

中国龙是古人对鱼、鳄、蛇、猪、马、牛等动物和云雾、雷电、彩虹等自然天象模糊集合而产生的一种神物。龙的模糊集合过程,起自原始社会的发展与繁荣时期,即采拾经济过渡到生产经济,神物崇拜普遍产生的新石器时代前期,至今约有8000年的历史。龙文化的内涵具有双重性:一方面被历代帝王所专用,成为帝王文化的象征;另一方面,被历代广大民众所崇奉而成为中华民族的象征。龙凤图案在封建时代是皇权的图腾,如今已演变为中华民族的图腾,这是一个由王而民的根本属性的转化。

◆ 2.2.3 国外传统图案

从古至今,图案伴随着人类文明的不断进步和发展,由于居住的地域及环境的差异,图案的民族化、个性化、风格化凸显不同的艺术魅力,形成了多姿多彩的图案流派,也集成了具有丰富的感性和理性内涵的文化体系。这种与人类生息共存、形影相随的文化现象,是民族、区域、宗教信仰、民俗、文化、社会、经济乃至意识形态等多层因素通过图案语言的生动映现。而图案设计艺术也必然形成丰厚的积淀,图案的风格、流派乃至新的设计理念是一步步从历史、过去和传统走过来的,图案的表现方式,甚至风格的不断拓新是基于传统概念之上的。汲取传统是为了更好地设计未来,这种辩证关系揭示了图案设计的先决条件。

　　然而，传统与现代只是相对的概念，并无程式化的时间界定。历史的沿革、技术及产业革命推动着社会经济的日益发展，同样图案艺术也在延伸并且蜕变。进入 21 世纪后，这种变化尤为明显，技术与艺术互融的大趋势也反映在图案艺术设计中。

　　本节将介绍 13 种具有平面设计性质的国外传统图案纹样。

1. 佩兹利纹样

　　佩兹利纹样是一种以涡旋纹组成的松果形图案。据说，这种图案起源于南亚次大陆北部克什米尔地区，因此又被称为克什米尔纹样。松果纹样是古巴比伦时代的装饰纹样，古巴比伦人将松树尊崇为生命树，而且松树芽寓意收获，松果寓意会给人带来住房、食物和衣物。17 世纪早期，松果纹样失去原有的自然主义风格，演变为比较抽象的形态。这种松果和花草边式纹样相互混合，变成复杂的涡卷纹，便生成所谓的"佩兹利纹样"，如图 2-86 所示。

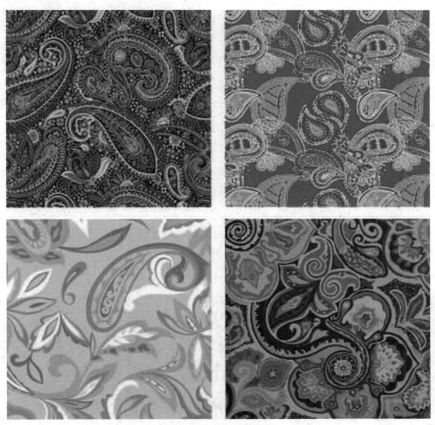

图 2-86　佩兹利纹样

　　佩兹利纹样除经典的形态和题材限制之外，在图案设计之中，因其格律色彩、表现方式不受任何约束，因而可大大丰富设计师的表现空间。单独纹样、二方连续和四方连续图案均可以充分体现佩兹利纹样永恒的魅力。

2. 康茄纹样

　　康茄纹样通常具有两个组成部分，其一是由一个中心纹样、四个角纹和四条边纹组成；其二

是由一个长方形和四条边纹组成。康茄纹样另一个典型特征是在中心纹样的下部配有斯瓦希利文字。从图案的设计格律上讲，康茄纹样非常类似于中国传统地毯的设计格局，一个中心纹样、四条边纹、四个角纹或矩形中心纹样。不同之处在于，首先，图案、纹样题材有差异，中式地毯主要表现吉祥纹样、花鸟纹样、动物纹样等多种题材，以织毯或扎毯为织作方式，尤其是手工织毯工艺程序复杂，而康茄纹样则以单一的棉布手工印花工艺处理；另外，中式地毯用色繁缛，甚至以数十道颜色支持整个设计，康茄纹样用色则比较简单。

康茄纹样的题材主要有花卉、几何、景物、佩兹利纹样图案题材。由于宗教、民俗等因素，康茄纹样忌采用动物题材。康茄纹样的长方形地纹非常具有特色，其表现方式为有规律性的散点纹样、折线纹样、网格纹样。康茄纹样的规格是有严格规定的，尺寸为11cm×68cm，用色基本上不超过四套色。但如果采用较复杂的印染工艺印制，也可增加图案的套色。康茄纹样根植于刚果、坦桑尼亚和肯尼亚等非洲诸多国家广袤的土地上，以其简洁、鲜艳、明确的色彩给人以强烈的视觉感受，回形的图案也决定了每一幅康茄纹样的严谨性，如图2-87所示。

图2-87 康茄纹样

3. 基坦卡纹样

基坦卡纹样是非洲民族服饰图案，如图2-88所示。基坦卡即仿蜡防印织物，也称仿蜡染织物，顾名思义为仿照手工蜡染风格所生产的面料，但制作工艺却与传统的蜡染截然不同。基坦卡纹样是通过设计成蜡染风格的样式，再与机械印染生产工艺相结合成机印图案，在一定程度上与蜡染纹样表现风格有相近或类似之处。因印制工艺的限制，基坦卡纹样除独幅大尺寸纹样排列之外，均按照机印工艺所限定的比例进行排列，并留有两条1~2cm的边纹。其表现方式有散点排列、条形排列、格形排列。基坦卡纹样的题材也极为丰富，有动物、植物、景物、几何、宗教题材纹样。

图2-88 基坦卡纹样

4. 基高纹样

基高纹样流行于非洲地区、马来西亚和印度尼西亚等国家，表现题材以几何纹样、动物纹样、植物纹样和通俗纹样为主，如图 2-89 所示。其中，植物纹样取自常见的热带植物，有时也采用民间传说和带有故事情节的图案形式。纹样用色分深色地色和浅色地色两种。深色地色以红色、蓝色和绿色为主；浅色地色多为米黄色。

5. 博戈朗纹样

博戈朗纹样多使用褐色、黑色、赭石色等定位，而且并非随意用色。红色象征女性、生育等；黑色意味着上天的保护；褐色多用于猎人的着装。同一幅图案通常只是以单一的颜色来表现。美国、法国、意大利的服装商界格外钟情于这种典型的非洲特色，并使之广泛应用到室内装饰用料的范围，诸如壁布、沙发套件等功能性纺织品中，因此形成了一定规模的工业化形式，如图 2-90 所示。

图 2-89　基高纹样

图 2-90　博戈朗纹样

6. 塔帕纹样

塔帕纹样中的塔帕是南太平洋岛屿上一种用树皮制成的非纺织布料，在上面绘制纹样称为塔帕纹样。塔帕具有两种工艺制作方式：手绘和转印。通常只表现在单开幅的塔帕上面。

塔帕的艺术语言拥有别样而独特的视觉感受：符号形式的鸟纹与鱼纹、叶饰的变化、网状组织结构、菱形排列、重复与跳跃、回形布局、棋盘格式、黑与白色的极性结合、晕色处理、怪诞的面具及多功能的运用等，它们的异同之处确定了广泛而深厚的文化基础与多样性。它根植于辽阔的海洋文化氛围之中，充满生命的活力与海风的气息，如图 2-91 所示。

图 2-91　塔帕纹样

7. 夏威夷纹样

夏威夷纹样是美籍日本商人从日本本土进口印花布，通过技术升级，将其手工与蜡染工艺转变成圆网与平网印花工艺，加之以扶桑花为代表的各种热带海洋植物的与众不同等多种因素的影响，便形成夏威夷最为特殊的文化现象，因其反映在阿洛哈衬衣上，因此也称作阿洛哈纹样，如图 2-92 所示。夏威夷纹样的用色处理方式有多套色、少套色、单色三种；纹样多以木槿属的扶桑花作为主导图案，另有龟背叶、羊齿草等植物，热带风光、生活景物、海洋生物等题材作为附属图案。再者，时常在图案中穿插波利尼西亚词语及英文词语等文字图案。因此，丰富多样的题材、毫无限定的四方连续的图案格律、鲜艳的色彩是夏威夷纹样的主要特征。夏威夷纹样通常为大型图案的组织结构，主导花为 18～30cm，除多套色及少套色的印色方式之外，甚至采用金粉印花的工艺方式，以提升产品的品质。

图 2-92　夏威夷纹样

8. 友禅纹样

在日本的传统文化中，和服是极其重要的组成部分，是日本服饰文化的代表。在日本，凡是运用各种印染、绘制工艺生产的适宜制作和服的图案纹样衣料均称为"友禅绸"。友禅纹样则是图案方式的具体体现，如图 2-93 所示。

图 2-93　友禅纹样

大多数友禅纹样都是以复合的形式出现的，其表现方式又是多样性的，印染、手描、刺绣、扎染、蜡染等手段相互结合。在题材范围上，植物图案与几何图案可同时出现在同一图案中。友禅纹样的题材极为丰富，有松鹤、扇面、樱花、龟甲、红叶、竹叶、秋菊，还有牡丹、兰草、梅花等选材。另外，由于受中国传统图案的深刻影响，中式的唐草纹、八仙纹、雷纹等也融入友禅纹样之中。扇纹是友禅纹样具有代表性的题材，数把打开或合上的以扇子纹样作为主题的图案通过相互穿插的形式，组成完整的画面。水纹也是友禅纹样必不可少的题材，在古老的屏风、壁饰中，水纹得到充分的体现。日本人认为水可以净身、祛除灾祸，从而形成日本人意识中特殊的精神信仰。樱花是日本的国花，也是常见的题材。樱花开花期极短，但它具有"瞬间的美，软弱的美，淡泊的美"的特点。

友禅纹样用色极为广泛，并时常以多套色的形式出现。四方连续是其采用的主要格式，以此为基础的变化是复杂、丰富的。

9. 波斯纹样

"波斯"是几个世纪以来，西方国家广泛使用的名称，指位于西南亚的伊朗王国。波斯兴起于伊朗高原的西南部，古希腊人和欧洲人将这一地区称为"波斯"。波斯纹样有别于其他纹样的最为显著的特征是排列结构上的特殊性：一是波形连缀结构式；二是连圆结构式；三是区域对称

结构式。

在波形连缀结构式的波斯纹样中，纹样以波形曲线分切图案，呈交错排列状，并且在曲线所分化的各自区域中置入蔷薇、玫瑰、百合等植物图案，时至今日，这种结构也是波斯纹样典型的特征。有资料表明，大多数波斯纹样源于美索不达米亚，后相继传入埃及、叙利亚和东方各国，使原始形式的波斯纹样历经了重复、变异延伸的发展过程。连圆结构式的波斯纹样被称作连珠纹、球路纹或二连壁纹。圆形球状象征着太阳与世界，在圆形结构中，设置有雄鹿、狮子、鹰、象、犬、各类花鸟纹样及带有情节性的纹样。连珠纹样形式独特，结构严谨，它曾对中国唐代图案产生过极其深刻的影响。

不可忽视的是，在区域对称结构式的波斯纹样中，以生命树作为对称轴来规划图案，分置左右安排人物或动物等题材的设计，图案中出现的生命树几乎完全是垂直向上的，使人切身感受到生命树的价值和不可抗拒的张力，如图2-94所示。

图2-94　波斯纹样

10. 古埃及纹样

灿烂的古埃及文明不仅以宏大的金字塔作为象征，通过陵墓艺术体现在壁画和雕塑艺术上，同时也反映在服饰及其相应的图案艺术中。典型的古埃及纹样是以其古老的宗教艺术作为前提，绘画与雕塑艺术受其影响最为深刻，同时它也是图案风格的主要依据，如图2-95所示。

宗教主题与世俗生活的相互渗透，是古埃及艺术也是古埃及图案的主要题材之一。埃及纹样所体现的题材主要有人物、花鸟、禽兽、几何纹样及有关基督教的题材；希腊神话、罗马神话及圣经故事；反映生活与劳作的场景；象形文字、圣兽（如狮身人面像）的形象；涡旋纹样、古代陶器、古代战争、古代各种兵器及度量器具等纹样题材；生命树题材。典型的埃及纹样所具备的特征有：主题纹样多以二方连续的形式呈现，尤其体现在女性裙料的底边位置；其他位置以散点排列的纹样组织形式表现；深色（深蓝色、黑色或深紫色等）为图案的底色。

图 2-95　古埃及纹样

11. 印加纹样

印加纹样是美洲图案艺术的典型代表，在形式上用直线或直线构成的三角形、菱形或多边形等几何结构组合。纹样为各种动植物与人物图案形式：太阳纹神、美洲狮、鹰、虎等，还有原始的工字纹、十字纹、雷纹、回纹、"卍"纹等，用色简单，多以纯度较高的原色来体现图案的色彩关系，如图 2-96 所示。

12. 印度纹样

传统的印度纹样有两个体系：一种为源于印度教的题材，纹样具有明显的轮廓和方向性。另有拱形结构的图案，其中置有植物图案、宗教意义上的人物及动物纹样。图案的位置感、区域感强烈，均为垂直的构成形式；另一种为对植物的信仰，选用百合、紫薇、风信子、玫瑰和菖蒲等植物题材，使用卷枝或折枝的形式使图案呈四方或二方连续和穿插。在印度历史上，由于受到波斯纹样和阿拉伯风格的影响，至今印度纹样依然具有对称和交错排列的波斯纹样的艺术成分，如图 2-97 所示。

图 2-96　印加纹样

图 2-97　印度纹样

13. 朱伊纹样

朱伊纹样是起源于法国的一种传统纹样，如图 2-98 所示。该纹样使图案写实化、情节化的领域得以拓宽，使之不再受制于平面设计的概念，其图案不仅具有层次感，还首创了透视空间在平面设计中的应用。朱伊纹样的题材分为两类：一种是以风景作为主题的人与自然的情节描绘；另一种是以椭圆形、菱形、多边形、圆形构成各自区域的中心，然后在区域之内配置人物、动物、神话等具有古典主义风格和浮雕效果感的规则性散点排列形式的图案。前者随意穿插、依势而就，后者严谨凝重、排列有序，两者充分展示了印染技术的革命给图案设计带来的广阔前景。

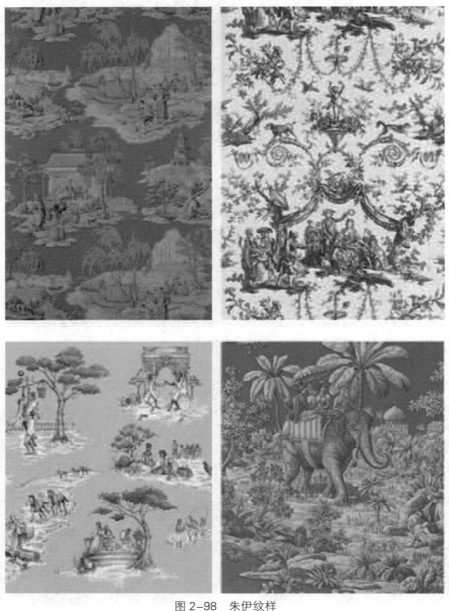

图 2-98　朱伊纹样

第3章 图案的分类

本章概述：

　　本章主要讲解图案的分类，从空间形态、时间状态、时代范畴、形态构成、应用范围几个不同角度对图案进行分析。

教学目标：

　　通过本章的讲解，让读者了解图案的各种类型及特点。

本章要点：

　　认识到图案的不同类型和分类方法，在此基础上对图案的不同特点进行深度思考。

ALL　　WEB DESIGN　　LOGO DESIGN　　ILLUSTRATION　　PHOTOGRAPHY　　VIDEO

　　由于涉及面比较广泛，图案的分类也是相对繁杂的。可以从几个不同角度对图案进行划分，使其更加清晰明了、更加符合科学性。图案分类的方法如下。

　　按空间形态分类，有平面图案（二维空间）、立体图案（三维空间）、综合图案（二维空间与三维空间结合）。

　　按时间状态分类，有静态图案、动态图案。

　　按时代范畴分类，有史前图案、传统图案、现代图案。

　　按形态构成分类，有自然形态、抽象形态、纯形态、偶发形态构成。

　　按应用范围分类，有基础图案、专业图案。

3.1　按空间形态分类

3.1.1　平面图案（二维空间）

　　纺织品、书籍装帧、商标标志、广告招贴、卡通形象、装饰装潢类图案等都属于平面图案的范畴，如图 3-1 至图 3-6 所示。

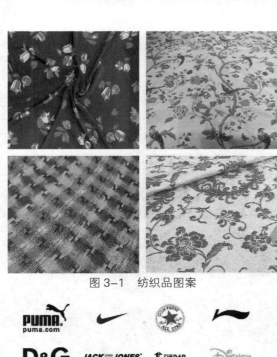

图 3-1　纺织品图案

图 3-2　书籍装帧图案

图 3-3　商标标志图案

图 3-4　广告招贴图案

图 3-5　卡通形象图案

图 3-6　装饰装潢图案

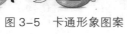

3.1.2 立体图案(三维空间)

日用品、玩具、家具、陶瓷、建筑装饰、工业产品造型、服装装饰等都属于立体图案的范畴,如图 3-7 至图 3-13 所示。

图 3-7 日用品图案

图 3-8 玩具图案

图 3-9 家具图案

图 3-10 陶瓷图案

图 3-11 建筑装饰图案

图 3-12 工业产品造型图案

图 3-13 服装装饰图案

3.1.3 综合图案（二维空间与三维空间结合）

室内设计、舞台设计、橱窗设计、环境设计等属于综合图案的范畴，如图3-14至图3-17所示。

图 3-14 室内设计

图 3-15 舞台设计

图 3-16 橱窗设计

图 3-17 环境设计

3.2 按时间状态分类

3.2.1 静态图案

静态图案指的是相对静止，不受时间变化而改变形态与功能的图案形态。例如，日用器皿、工业品造型、建筑装饰等，如图3-18至图3-20所示。

3.2.2 动态图案

动态图案指的是在时间变化中相对运动而构成的图案形态。例如，烟花、霓虹灯、舞台变化

的图案、电子图案、动漫影视图案等，如图 3-21 至图 3-25 所示。

图 3-18　日用器皿

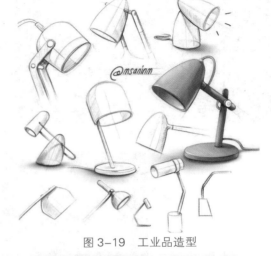

图 3-19　工业品造型

图 3-20　建筑装饰

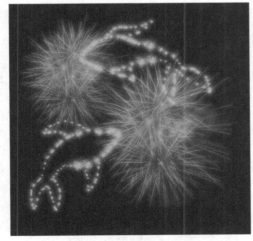

图 3-21　烟花图案

图 3-22　霓虹灯图案

图 3-23　舞台变化的图案

图 3-24　电子图案

图 3-25　动漫影视图案

3.3　按时代范畴分类

3.3.1　史前图案

　　关于"史前"这一概念，东西方各国的表述并不一样。中国的史前图案指的是从发现古人类开始到夏朝建立时期出现的图案，如图 3-26 所示。而西方国家指的是公元元年之前的时期出现的图案，如图 3-27 所示。

图 3-26　中国史前图案

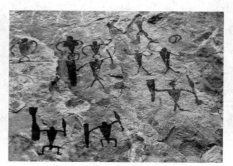

图 3-27　西方史前图案

◆ 3.3.2　传统图案

　　传统图案指的是由历代流传下来的具有独特民族艺术风格的图案。中国传统图案源于原始社会的彩陶图案，已有 6000~7000 年的历史，可分为原始社会图案、古典图案、民间和民俗图案、少数民族图案，如图 3-28 至图 3-31 所示。

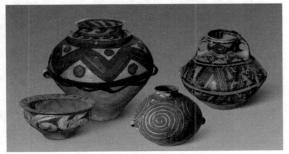

图 3-28　原始社会图案

图 3-29　古典图案

图 3-30　民间和民俗图案

图 3-31　少数民族图案

◆ 3.3.3　现代图案

　　现代图案指的是在传统图案的基础上不断创新、不断超越的图案。它不仅采用了传统图案的构图手法，而且把现代的立体、空间手法也应用到图案设计当中。因此，传统图案通常主要采用二维平面设计，而现代图案不仅采用了二维设计，还可采用三维设计，如图 3-32 至图 3-34 所示。

图 3-32　几何抽象现代图案

图 3-33　波普现代图案

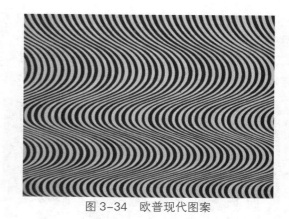

图 3-34　欧普现代图案

 3.4　按形态构成分类

3.4.1　自然形态构成

　　自然形态构成指的是以自然界中的动物、植物、景物等自然形态设计的图案范畴，如图 3-35 至图 3-37 所示。

图 3-35　动物形态

图 3-36　植物形态

◆◆ 3.4.2　抽象形态构成

　　抽象形态构成指的是不以具体自然形象为对象构成的抽象图案，而是根据具象形象变化而形成简化抽象图案的范畴。例如，标志、雕塑、广告等，如图 3-38 至图 3-40 所示。

图 3-37　景物形态

图 3-38　标志

图 3-39　雕塑

图 3-40　广告

3.4.3 纯形态构成

纯形态构成指的是形态符号，即点、线、面、体构成的平面、立体、综合图案的范畴。例如，纺织品图案、门窗装饰等，如图 3-41、图 3-42 所示。

图 3-41 纺织品图案

图 3-42 门窗装饰

3.4.4 偶发形态构成

偶发形态构成指的是各种不规则的偶发肌理形成的图案范畴。例如，木头纹理、水中流动的墨汁、阳光折射的倒影、动物爬行的痕迹等，如图 3-43 至图 3-46 所示。

图 3-43 木头纹理

图 3-44 水中流动的墨汁

图 3-45 阳光折射的倒影

图 3-46 动物爬行的痕迹

3.5　按应用范围分类

图案按照应用范围分为基础图案和专业图案两大类。基础图案是专业图案的基础，只有了解和学习了基础图案，熟练掌握图案的造型、色彩、构图等规律，才能具备创新、实用兼备的图案设计能力。同时还能在学习图案设计过程当中理解图案美的规律，把握美的法则，体会图案美的独特艺术魅力。

3.5.1　基础图案

基础图案旨在培养设计师对于图案设计的思维方式、审美能力和表现能力，如图 3-47、图 3-48 所示。

图 3-47　基础构成

图 3-48　基础纹样

3.5.2　专业图案

专业图案是按照材料、工艺、形式、手法和应用范围的不同而设计的。例如，书籍装帧、纺织品图案、包装设计、舞台灯光效应图案、电脑图案、展览、陶瓷、壁画、漆器、服装、环艺、建筑、家具、雕刻都属于专业应用设计图案，如图 3-49 至图 3-62 所示。

图 3-49　书籍装帧

图 3-50　纺织品图案

图 3-51　包装设计

图 3-52　舞台灯光效应图案

图 3-53　电脑图案

图 3-54　展览

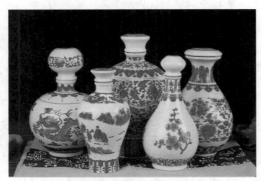

图 3-55　陶瓷

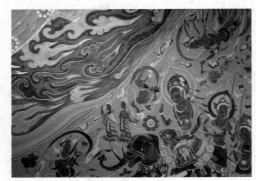

图 3-56　壁画

图 3-57　漆器

图 3-58　服装

图 3-59 环艺

图 3-60 建筑

图 3-61 家具

图 3-62 雕刻

第 4 章　图案的形式美学法则

本章概述:

　　本章主要讲解图案的形式美学法则,分析图案的形式要素、基本规律、形式美法则。

教学目标:

　　通过本章的讲解,让读者从形式美的审美角度整体了解图案形象之形式要素的特性及其合乎规律性组织的一般法则和色彩基础相关知识。

本章要点:

　　认识图案的形式美法则的表现形式,在此基础上对图案的审美、色彩及应用方法进行深度思考。

ALL　　WEB DESIGN　　LOGO DESIGN　　ILLUSTRATION　　PHOTOGRAPHY　　VIDEO

　　图案设计的目的在于追求其功能的实用和形式的美感。形式美是图案设计最基本的审美价值。针对一定的设计对象,利用各种形式元素构成合乎其规律和法则的形象是图案设计的基本要求和目的。因此,了解图案形象之形式要素的特性及其合乎规律性组织的一般法则,是学习图案设计的必要基础和重要内容。

4.1　图案的形式要素

4.1.1　点、线、面、体形态

　　图案的形态有两大类,分别为具象形和抽象形。它们都是以点、线、面、体为基本构成元素,了解这些元素的特性是进行图案设计的重要基础。

1. 点

　　在图案设计中,点是一种构成元素,比如一个大小形状相同的图形,在较小的空间中可以称之为面,但在较大的空间中则变为点。随着点的排列形式、空间位置、体量的不同,会产生不同的效果和感觉。

　　(1) 一个点:起到强调作用,可以集中引导视线,使画面具有中心感,如图 4-1 所示。

　　(2) 两个点:彼此间的作用力可以在视觉上进行移动,产生线的感觉。大小体量相同的点会构成相排斥的点,给人分散的感觉,如图 4-2 所示;一大一小、一重一轻的两个点会构成相吸引的点,

在视觉上的大点到小点，会产生"近大远小"的透视感和空间感，如图 4-3 所示。

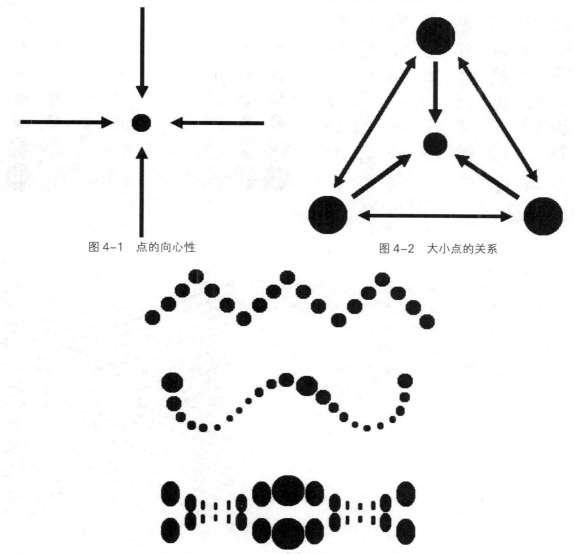

图 4-1　点的向心性

图 4-2　大小点的关系

图 4-3　大小点的透视感和空间感

（3）多个点：按照一定距离连续排列的点会产生线的感觉。相同大小并均匀排列的点会产生面的感觉，如图 4-4 所示；大小不一且疏密排列的点聚集起来产生动态感和空间感，具有浓淡、远近、明暗等生动的变化效果，如图 4-5 所示。

2. 线

在图案设计中，线既有长度又有宽度。作为点运动的结果，线的变化取决于点运动的多少，可以形成直线、折线和曲线。

直线具有无限延伸的趋势和方向性，给人一种坚硬、锐利、明快的感觉。不同长宽比例的直线给人的感觉不一样。例如，长线具有持续感；短线具有断续感；粗线显得厚重；细线显得轻盈。

在形态上直线的变化有三种，分别为水平线、垂直线、斜线。

图 4-4　多个点规律排列呈现面的感觉　　　　图 4-5　多个点疏密排列呈现空间感

(1) 水平线：稳重、冷静、宽阔。

(2) 垂直线：端正、挺拔、上升。

(3) 斜线：不安、运动、速度。

折线是直线的扭曲变形。构成折线的两部分间
有一定角度的夹角，具有较强的方向感和指向性，
如图 4-6 所示。根据夹角角度的大小不同，可以分
为三种类型：锐角型、直角型和钝角型，它们具有
运动起伏、转折的空间感觉，如图 4-7 所示。

图 4-6　折线　　　　　　　　　　图 4-7　折线的变化排列呈现空间感

曲线具有很强的流动性，给人一种温柔、奔放、优雅、欢快的感觉，如图 4-8 所示。归纳起
来有几何曲线和自由曲线两种曲线形态。几何曲线如抛物线具有理性、明快、规矩的感觉；自由
曲线具有丰富的浪漫感，感情色彩更加强烈、丰富，如图 4-9 所示。

图 4-8　曲线

3. 面

在图案设计中，面是由点和线的聚集而形成的。一般来说，二维空间构成的形都可以称之为面；一个面的切割或反转可以形成新的面，如图 4-10 所示。概括起来有几何形和自由形两大类。

图 4-9　曲线呈现柔美感

图 4-10　一个面的切割或反转可形成新的面

（1）几何形：以直线或曲线通过规律的方式构成，具有秩序感，给人明快、简洁的感觉，如图 4-11 所示。

（2）自由形：以直线或曲线通过自由的方式构成，具有活泼感，给人生动、丰富的感觉，如图 4-12 所示。

图 4-11　几何形的面

图 4-12　自由形的面

4. 体

在平面图案设计中，体是虚拟的三维空间的立体形，它有长度、宽度、厚度或深度。图案中的体可以来源于面的组合、扭曲、折叠或穿插，也可以由点、线、面的渐变排列来构成。体具有空间感、分量感和张力感，如图 4-13 至图 4-16 所示。

图 4–13 面的组合形成体

图 4–14 线的渐变形成体

图 4–15 点的渐变形成体

图 4–16 面的曲折形成体

◆ 4.1.2　色彩

色彩是最有表现力的要素之一，因为它的性质直接影响人们的感情。

1. 色彩的基本特征

人们通过生理和心理的感知来认识色彩，色彩具有三个基本特性：色相、纯度、明度。在色彩学上也称为色彩的三大要素或色彩的三属性，如图 4-17 所示。

(1) 色相：指色彩的相貌，即色彩的名称，这是色彩的最大特征。

(2) 纯度：指色彩的纯净程度、饱和程度，又称彩度、饱和度、鲜艳度、含灰度等，即色彩的纯正度。

(3) 明度：指色彩的明暗、深浅程度，也称光度。各种有色物体由于它们反射光量的区别就产生了颜色的明暗强弱，即明暗程度。

2. 色彩的心理属性

除了上述三个基本特性外，色彩还有心理感觉的属性。

(1) 温度感：蓝色—冷色；红色—暖色，如图 4-18 所示。

图 4-17　色彩三要素 (三属性)　　　　　图 4-18　色彩的温度感

(2) 分量感：明度越高越轻；明度越低越重，如图 4-19 所示。

图 4-19　色彩的分量感

（3）距离感：越明艳的色彩越近；越暗沉的色彩越远，即暖色近，冷色远，如图 4-20 所示。

图 4-20　色彩的距离感

（4）软硬感：纯度越高越硬；纯度越低越软。越昏暗的冷色越硬；越明亮的暖色越软，如图 4-21 所示。

图 4-21　色彩的软硬感

（5）情绪感：红色热情；蓝色冷静；黄色温和；黑色沉闷，如图 4-22 所示。

图 4-22　色彩的情绪感

运用两种或两种以上的色彩，通过色彩的调和或色彩的对比方法可以表现其张力。色彩的调和是颜色间张力弱的表现；色彩的对比是颜色间张力强的表现。由于色彩是人们对光源的一种视觉反映，而这种反映又受到环境因素的影响，所以色彩的特性和属性在人的感觉中并不是绝对的。色彩的选择、关系和配置处理直接影响形的整体格局和形式美感，在形式要素中色彩占有至关重要的位置（具体的图案色彩表现方式详见第 5 章）。

4.2　图案的基本规律

4.2.1　变化与统一的意义

变化与统一是图案构成的两个基本规律。图案设计是由一种或两种以上不同的形和色构成的。多样的形和色构成的图案具备变化的因素，如果要达到平衡的效果就要使变化因素从视觉上变得统一。只有在图案设计中做到其形式与内容统一、整体与局部统一、空间与层次统一，才能使图案获得形式的美。

大多数人对于过分的变化和绝对的统一会感到不适，因此变化与统一有着不能跨越的界限。所谓不能跨越是因为它不是绝对的，由于人们追求平衡的原因，过分的变化需要过分的安静来弥补，反之亦然。因此，过分的变化和统一在一定的条件下也会产生美感。但一味追求统一会使人感觉单调、平凡、无趣；过分的变化又会使人感觉不安和烦躁。所以变化与统一既是相互依赖又是互相制约的一对矛盾体。合理地运用统一和变化能体会到图案形式美的所在，是创作中必须遵守的法则。

4.2.2　变化的作用与方法

1. 变化的作用

变化是使设计在构成要素上形成对比，从而在形、色等方面有所突破和创新，产生一种新的情景。变化有丰富和发展形式美的作用。

2. 变化的方法

在图案设计中变化具有多样性，概括有以下几种。

1) 形状的变化

点和线、线和面、点和面、圆和方、规则的形和不规则的形等，如图 4-23 所示。

2) 颜色的变化

黑和白、明和暗、冷和暖、其他色相变化，如图 4-24 所示。

3) 方向的变化

上和下、左和右、高和低、前和后、疏和密、聚和散、横和竖、离心和向心、定向和不定向、旋转等，如图 4-25 所示。

4) 量的变化

大和小、多和少、长和短、深和浅、粗和细等，如图 4-26 所示。

5) 感受上的变化

动和静、虚和实、强和弱、轻和重、快和慢等，如图 4-27 所示。

6) 质感上的变化

反光和不反光、粗和细、软和硬、光滑和粗糙等，如图 4-28 所示。

图 4-23　形状的变化

图 4-24　颜色的变化

图 4-25　方向的变化

图 4-26　量的变化

图 4-27　感受上的变化

图 4-28　质感上的变化

由此可见，变化可以在图案设计中体现，统一也是一样；变化和统一在图案中可以看作两个局部或者局部与整体的关系。设计也是从整体考虑、局部入手的，整体和局部也是相辅相成的关系。设计就是整体—局部—整体—局部，最后完成的一个反复过程。这样无限反复的过程是为了提高设计水平，创作出理想、完美的图案。

◆ 4.2.3　统一的作用与方法

1. 统一的作用

统一是为了使设计的主题突出、主次分明、风格统一，达到总体的和谐、完整是最终的统筹。在图案设计中，形状、大小、色彩、位置、质地都具有各自的特性，对其进行合理的选择是统一的作用。

2. 统一的方法

1) 主题突出

集中表现主题，使主题成为视觉中心，设计的图案要紧紧围绕主题展开并突显主题的价值，如图 4-29 所示。

图 4-29　主题突出

2) 主次分明

分清楚什么是主要的，什么是次要的，次主题不能超越主题，如图 4-30 所示。

3) 陪衬服从于主题

陪衬部分包含一定的主题因素，例如形状、色彩、方向、质地等接近或类似的主题，如图 4-31 所示。

4) 呼应

将主题的形和色等部分因素与其类似的因素，小面积、少量地运用在重要的部分，形成呼应，如图 4-32 所示。

图 4-30　主次分明

图 4-31　陪衬服从于主题

图 4-32　呼应

5) 同化

使与主题相反的部分含有少量的主题因素或者在形状、色彩、位置、方向上加强统一感，如图 4-33 所示。

图 4-33　同化

4.2.4　变化与统一的关系

变化与统一是矛盾的，双方是辩证唯物主义关系对立统一法则的具体运用。事物都包含矛盾，没有矛盾就没有世界。事物矛盾的法则即对立统一的法则，是自然和社会的根本法则，因而也是思维的根本法则。从这个意义上说图案创作的过程，也就是产生矛盾和解决矛盾的过程。一方面要变化，另一方面又要统一解决的办法就是协调，协调就是统一，因此变化与统一是相互依赖和制约的。这种关系在图案设计中常常见到。

对于变化和统一或局部和整体的关系，下面做进一步说明。

就一种变化或一个局部而言，在它呈现独立状态时，可以有好有坏、有美有丑之分，但成为整体的一部分且具有原有的价值时，就会改变甚至可能消失，随着整体而产生一种新的价值，原来美的形式可能变为不美，不适应整体。而原来不美的很可能成为美的适应整体，因此任何造型要素都没有绝对的美与丑之分，不能说圆形比方形好、红的比黄的好，也不能说牡丹比玫瑰更美，只有这些因素成为某个整体的一部分时，其价值才能表现出来。如果同一要素被放置在另一个整体上，其价值便会改变。设计就是创造和选择最适当的造型要素并给予最巧妙的结构，使之产生最高的艺术价值和最好的视觉效果，为了表现完整的意图服务，整体决定局部的价值，从整体着眼才能发现局部的优劣，而且着眼点不同，造型要素的价值将会有所改变。

举例来说，新居是美式装修，你在商店选购了一套深棕色的家具，这是你把所有的家具作为装修整体效果中的一部分而决定的。然后你又购买了十分精致的中式雕花花瓶，但是放到家中后，感觉不太满意，这是由于你刚才选购的时候，是把花瓶作为一个独立的整体欣赏的，而现在将花瓶作为家装中的一部分来品味，它自身虽然很美，但与整体并不协调。这就是变化与统一、局部

与整体的关系。

　　同一个造型或造型要素由于所处的地位、环境不同便表现出不同的价值。设计就是巧妙地协调各种因素，使之有机地构成完美的整体，成为含有最高审美价值的组织形式。关于协调变化与统一、局部与整体、局部与局部之间的关系，还有一些技巧方法，之后会分为几个部分加以说明。

4.3.1　节奏与韵律

　　节奏与韵律是指伴随时间流动，表现在视觉秩序上的运动美感，是图案设计中常用的方式，可以使图案形成统一、强弱、流动、发射、明暗等形式美感。

　　节奏是事物的一种特有的运动规律，节奏本身没有形象概念，如图 4-34 所示。韵律是指节奏之间转化时所形成的特征，比如快慢、平稳、起伏等变化。韵律使节奏富有表现意味，能引起人们感情上的共鸣，这一点在音乐作品中比较容易领会，如图 4-35 所示。

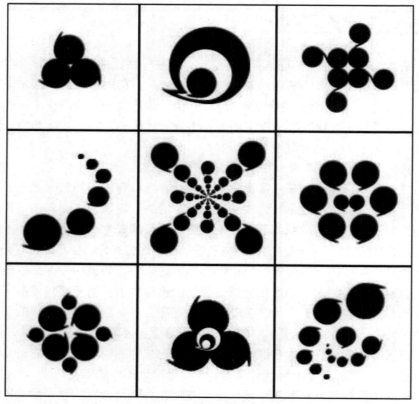

图 4-34　节奏

图 4-35　韵律

在图案设计中，节奏与韵律具体体现在点、线、面、色彩等因素规律的变化，只要运用大小、高低、强弱等渐变关系或转换、反复、间隔、跳动等手段，按一定的比例尺度加以图案装饰组合，就能得到有节奏、有韵律的形式美。一般而言，节奏体现的是带有机械的秩序美，而韵律在节奏变化中产生更丰富的情趣。

4.3.2　对比与调和

对比与调和是图案构成的基本手法。对比是指在质和量方面具有区别和差异的各种形式要素的相对比较，是差异性的强调，是区分两者之间的不同点，求得变化的最好方法。在图案中常采用相异的形、线、色彩对比，产生大小、明暗、黑白、强弱等变化，使图案鲜明、丰富而又不失完整，如图 4-36 所示。

图 4-36　对比

 调和就是适合、协调、统一，拉近两者之间的共性，是一种相对统一的和谐关系被赋予秩序的状态。对比与调和是相对而言、相辅相成的，没有调和就没有对比。一般而言，对比强调的是差异性，调和强调的是统一性，处理好两者的关系，尤其是在图案的形、色上要变化中求统一，如图4-37所示。

图4-37　调和

◆ 4.3.3　对称与均衡

 在图案设计中，对称与均衡是图案组织的两种基本形式，是在图案设计中寻求稳定和重心平衡的两种方法。对称是指上下、左右的对称；均衡是指人们追求视觉上的安定感。

 对称是一种绝对平衡，是美感常见的形态，给人规矩、庄严的感觉，呈现一种平和、安静的美。自然界中像牛、马、蝴蝶、蜻蜓等，其身体结构绝大多数都是对称的，这种视觉上的平衡会给人一种完美的感觉，如图4-38所示。

图4-38　对称

 均衡是围绕中轴线或中心点的上下左右的纹样，等量不等形，其纹样、色彩和造型都可以不一致，但是从分量和保持力上得到非对称的平衡。均衡通常以视觉中心点为支点，各种构成要素

以此支点保持视觉上的平衡。均衡的表现形式相对于对称来说没有规律可循，它更注重心理上的感觉。均衡的构成形式体现生动、活泼、善变，充满动感，但是又相对稳定的特点。如果均衡处理不好，就会有失重、烦乱的感觉，影响图案的审美，如图 4-39 所示。

图 4-39　均衡

4.3.4　比例与分割

比例具有尺度的概念，自然界中的一切形体，均含有合理的比例数值。比例和尺度是生产中的一种规范，黄金矩形的长边和短边之比就是比例尺度的美，即数理美的矩形。图案设计作品离开了比例尺度就没有规格。图案设计要在一定的比例尺度的制约下进行，这种比例尺度的美，是人类长期以来经验积累的结果。图案中的块面大小、素材形象的安排、线条长短粗细、构图排列的疏密及色彩的配置等都应当采取相应的比例加以处理。比例可以夸张，可以增强或减弱，但是绝不能脱离一定的视觉范围和形式美的规律，如图 4-40 所示。分割是比例的手段，图案的分割处理，是

图 4-40　比例

指将图案外轮廓线内的整体块面分成几个明显的区域和比例安排，一般包括竖向分割、横向分割、斜向分割、曲线分割、自由线分割、局部分割等。不同形状的分割具有不同的情调，直线分割追求单纯、严肃的风格；曲线分割追求优美、活泼与柔和的风格。在具体应用分割布局时，首先是根据设计的目的进行分割线的位置和方向的确定，其次才是线条或形象的造型，如图 4-41 所示。

图 4-41　分割

4.3.5　条理与反复

条理与反复是图案构成的基本组织方法，都是有规律的重复。不断反复使用的基本形设计的纹样有安定、整齐、规律性强的特点，但重复构成的视觉感受容易显得呆板、平淡，缺乏趣味性的变化。条理是有条不紊，反复是来回重复。自然界中的很多事物都符合条理与反复的规律，如鱼的生长、花的结构等都体现条理与反复的特点。在条理与反复中，点、线、面、体以一定的间隔、方向按规律排列，如图 4-42、图 4-43 所示。

图 4-42　条理

图 4-43　反复

◆▶4.3.6　统觉与错觉

统觉是在视觉中所看到的主体形象，具有主导或统领作用。当视线集中在一幅图案的某一点时，是一种形象；当视线转移到另一点时，却是另一种形象，这种现象称为统觉。平面构成中称为"形与底的转换"，心理学上则称为"知觉选择"。统觉现象在染织图案中比较常见。一般在规则的、对称形式图案中，常常会产生统觉效果。例如，二方连续两个单位，即两个相同的纹样之间有一个空隙，处理不好这个空隙会破坏画面效果。统觉的作用是能形成统一整体的图案，即统一的感觉，如图 4-44 所示。

图 4-44　统觉

错觉是由两种以上的构成因素在一起，一种因素对另一种因素起作用，在视觉上引起的一种现象。由于形与形、形与空间的对比关系，造成视觉上的错误，把长看成短，把大看成小等，如图4-45所示。错觉可分点错觉、线错觉、形错觉和色彩错觉等。例如，同样大小的点，在小空间中感觉大一些，在大空间中感觉小一些。形错觉又分对比错视、分割错视、角度错视等。错觉现象在生活中经常可以见到，例如，穿一身黑衣服的女性，要比她穿白衣服显得更苗条些；穿横条格服装要比穿竖条格服装更丰满些；装有镜子或宽大玻璃窗户的房子，好像面积要宽敞些，这些都是现实生活中的错觉现象。

图4-45　错觉

◆ 4.3.7　动态与静态

动与静是生活中的一种自然现象，也是图案所要表现的效果。山是静止的，水是流动的；建筑物是静的，行人是动的。动与静是相对而言的，风平浪静时的静，不是绝对的静；小河的波浪、大江的波涛和大海的排浪有着强弱的区别；熊猫与猴子相比，熊猫较文静，猴子则喜欢跳动等。

在图案设计中，变化的因素越多，动感越强；统一的因素越多，静感越强。图案中美感强烈的要素就是动与静的对比关系。水平线是静态的，曲线具有动感；对称的形式倾向于静，平衡的形式倾向于动；调和色倾向于静，对比色倾向于动；冷色倾向于静，暖色倾向于动；高明度亮色有动感，低明度暗色有静感；大的点状造型有动感，密集的小点则有静感和素雅感，如图4-46、图4-47分别为动态和静态的图案。

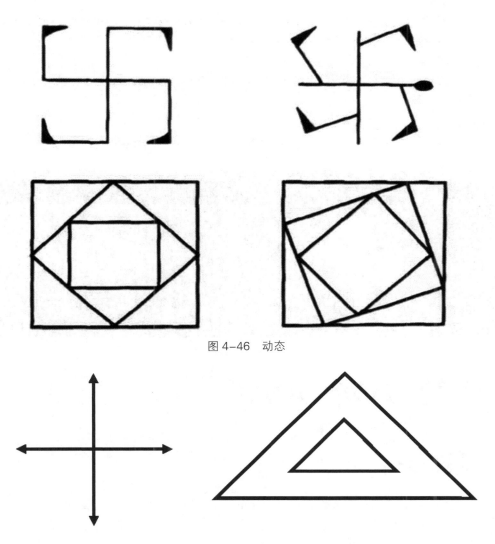

图 4-46　动态

图 4-47　静态

　　以上分别介绍了几点重要的图案形式美法则，它们都是形式美总体规律的具体表现形式，相互之间有着紧密的内在联系。我们在进行图案设计时，应该深入领会、融会贯通、灵活运用，切不可孤立地看待它们，更不能当作一成不变的教条。一幅优秀的图案作品必定在各个层面和角度都符合这些法则，设计图案的最终目的是使其装饰对象更具艺术感染力，而形式美法则为我们提供了方法和指导依据。

第5章　图案的构成原则与表现技法

本章概述：

　　本章主要介绍图案的构成原则和表现技法，分析图案的两类组织形式单独纹样和连续纹样，以及色彩的对比搭配、色彩情感和象征。

教学目标：

　　通过本章的讲解，让读者从组织结构的角度整体了解图案构成形式、设计要点及色彩表现的相关知识。

本章要点：

　　认识图案的两类组织形式，在此基础上对单独纹样、连续纹样及色彩的设计方法进行深度思考。

ALL　　WEB DESIGN　　LOGO DESIGN　　ILLUSTRATION　　PHOTOGRAPHY　　VIDEO

5.1　图案的构成原则

5.1.1　重复

　　在同一设计中，相同的形象出现过两次以上，称为重复构成。重复构成的形式就是把视觉形象秩序化、整齐化，使图形呈现和谐统一的视觉效果。重复是设计中比较常用的手法，可使人加深印象，还会形成有规律的节奏感，使画面统一。

1. 基本形的重复

　　在设计中连续不断地使用同一元素，称为基本形重复构成。重复基本形可以使设计产生绝对和谐统一的感觉，包括单体基本形重复，即一个形体反复排列；也包括单元基本形重复，即两个或两个以上形体组成的一组进行反复排列。这种重复在日常生活中随处可见，高楼上一个个的窗子、地面上的砌砖和纺织品上的图案等都有基本型的重复。它是一种规律性很强的设计手法，富有秩序、统一和机械的美感。

2. 各种要素的重复

　　各种视觉要素在设计中都是可以重复的。

　　(1) 形状重复：这是最常用的重复元素，在整个构成中重复的形状可在大小、色彩等方面有所变动，如图 5-1 所示。

(2) 大小重复：相同或相似的形状，在大小上进行重复，如图 5-2 所示。

(3) 色彩重复：在色彩相同的条件下，形状、大小可有所变动，如图 5-3 所示。

(4) 肌理重复：在肌理相同的条件下，形状、大小、色彩可有所变动，如图 5-4 所示。

(5) 方向重复：构成中有着明显一致的方向性，如图 5-5 所示。

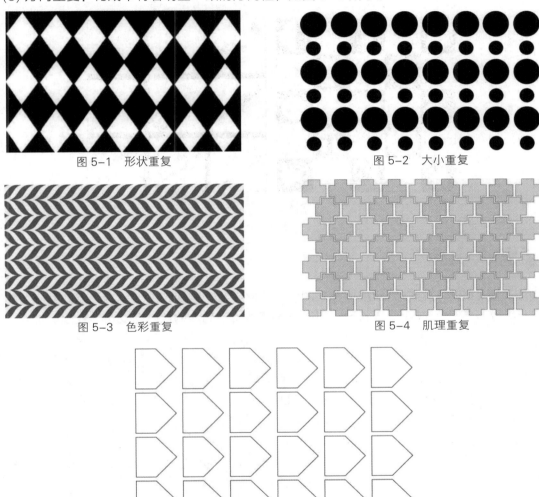

图 5-1　形状重复

图 5-2　大小重复

图 5-3　色彩重复

图 5-4　肌理重复

图 5-5　方向重复

5.1.2　近似

近似构成就是在重复构成的基础上进行一些基本形的变化，增加趣味性，而使重复形象更加突出。近似指的是在形状、大小、色彩、肌理等方面具有共同特征，它呈现了在统一中有生动变化的效果。近似的程度可大可小，如果近似的程度大就会产生重复感，近似的程度小就会破坏统一感。"同中存异"是近似构成的基本特征。

基本形的近似是指首先确定一个基本形，对其不进行质的调整而只先做形态、大小、位置的微调，然后再进行组合、重复。它可以自由随意地有机结合，但这种结合也要有一种内在的节奏感的律动，每个基本形之间只能有很小的变化，否则会失去近似这种构成形式的视觉规律，如图5-6所示。

图 5-6 近似

◆▶ 5.1.3 渐变

渐变是我们日常生活中经常能体验到的一种自然现象。例如，我们平常会感受到路旁的树木由近到远、由大到小的渐变，能感受到山峦一层层地由浓到淡的色彩渐变。渐变是一种规律性很强的现象，这种现象运用在视觉设计中能产生强烈的透视感和空间感，是一种有顺序、有节奏的变化。渐变的程度在设计中非常重要，渐变的程度太大、速度太快，就容易失去渐变所特有的规律性效果，给人以不连贯和视觉上的跃动感。反之，如果渐变的程度太小、速度太慢，会产生重复之感。但慢的渐变在设计中会显示出细致的效果。

渐变的类型有以下五种。

1）形状渐变

形状渐变是指一个基本形渐变到另一个基本形，基本形可以由完整渐变到残缺，也可由简单渐变到复杂，由抽象渐变到具象，如图5-7所示。

2）方向渐变

方向渐变是指基本形可在平面上进行有方向的渐变，可以使画面产生起伏变化，增强空间感和立体感，如图5-8所示。

3）位置渐变

位置渐变是指将画面中的基本型或骨骼单位的位置进行有序的变化，会使画面产生起伏波动的视觉效果，如图5-9所示。

4）大小渐变

大小渐变是指根据透视原理，将基本形由大到小或由小到大地渐变排列，可产生远近度及空间感，如图5-10所示。

5) 色彩渐变

在色彩中，色相、明度、纯度都可以做出渐变的效果，并会产生层次美感，如图 5-11 所示。

图 5-7 形状渐变

图 5-8 方向渐变

图 5-9 位置渐变

图 5-10 大小渐变

图 5-11 色彩渐变

5.1.4 发射

发射是一种常见的自然现象，如光芒四射、水花四溅、盛开的花朵等，以一点或多点为中心，向周围发射、扩散等视觉效果，具有较强的动感及节奏感。发射具有方向的规律性，发射中心为最重要的视觉焦点。所有的形象均向中心集中或由中心散开，有时可造成光学的动感或产生爆炸性的感觉，有很强烈的视觉效果。发射的种类有三种，分别为中心点发射、螺旋式发射和同心式发射。

1) 中心点发射

中心点发射是指由中心向外扩散或由外向内集中的发射，比较常见的是离心式和向心式发射。发射的线条可以是直线、曲线、弧线等，如图 5-12 所示。

2) 螺旋式发射

螺旋式发射是指基本形以旋绕的方式排列，逐渐

图 5-12 中心点发射

扩大形成螺旋式的图形，如图 5-13 所示。

3）同心式发射

同心式发射是指以一个焦点为中心，层层环绕发射，如同箭靶的图形，如图 5-14 所示。

图 5-13　螺旋式发射

图 5-14　同心式发射

◆ 5.1.5　密集

密集是一种运动方式，主要追求疏密的节奏。凝聚、分散、排斥、吸引是物质的本性，它构成物质的内力，引起密集的运动变化。最疏或最密的地方常常是整个设计的视觉焦点，在画面中可造成一种视觉上的张力，并具有节奏感。密集也是一种对比，可用基本形数量排列的多少，产生疏密、虚实、松紧的对比效果。密集的种类有三种，分别为点的密集、线的密集和自由密集。

1）点的密集

点的密集是指在设计中将一个概念性的点放置于构图上的某一点，基本形在组织排列上都向这个点密集，越接近此点越密，越远离此点则越疏，如图 5-15 所示。

2）线的密集

线的密集是指在构图中有一条概念性的线，基本形向此线密集，在线的位置上密度最小、离线越远则基本形越疏。线的形状并没有严格的限定，可长可短，可粗可细，可曲可直，也可以是若干小的形象密集成一个狭长的集合带，如图 5-16 所示。

图 5-15　点的密集

3）自由密集

自由密集是指在构图中，基本形的组织没有点或线的密集约束，完全是自由散布，没有规律，基本形的疏密变化比较微妙。需要注意的是，在密集效果处理中，基本形的面积应小，数量要多，以便产生密集的效果。基本形的形状可以是相同或近似的，在大小和方向上可有一些变化。在密集的构成中，重要的是基本形的密集组织一定要有张力和动感，不能组织涣散，如图 5-17 所示。

图 5-16　线的密集

图 5-17　自由密集

5.1.6　特异

　　特异是指构成要素在有次序的关系中，有意违反秩序，使少数个别的要素显得突出，以打破规律性。特异是在比较一致的群体形式中插入不同的对比形式，刺激视觉器官，给人强烈、鲜明的感受。特异的现象在自然形态中也是普遍存在的，如"鹤立鸡群"的"鹤"就是一种特异的现象；"万绿丛中一点红"的"红"也是一种特异的现象。

　　特异构成的因素有形状、大小、位置、方向及色彩等，局部变化比例不能过大，否则会影响整体与局部变化的对比效果。特异的种类有以下五种。

　　1) 形状特异

　　形状特异是指在许多重复或近似的基本形中，出现一小部分特异的形状，以形成差异对比，成为画面上的视觉焦点，如图 5-18 所示。

　　2) 大小特异

　　大小特异是指在相同的基本形的构成中只在大小上做些特异的对比。但应注意，基本形在大小上的特异要适中，不要对比太悬殊或太相近，如图 5-19 所示。

图 5-18　形状特异

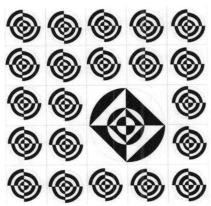

图 5-19　大小特异

3) 色彩特异

色彩特异是指在同类色彩构成中加入某些对比成分以打破单调感，如图5-20所示。

4) 方向特异

方向特异是指大多数基本形是有序地排列，在方向上一致，少数基本形在方向上有所变化，以形成特异效果，如图5-21所示。

5) 肌理特异

肌理特异是指在相同的肌理质感中形成不同的肌理变化，如图5-22所示。

图 5-20　色彩特异

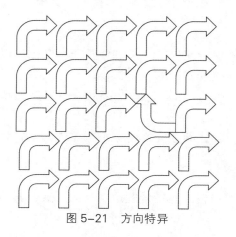

图 5-21　方向特异

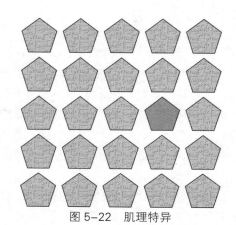

图 5-22　肌理特异

5.1.7 对比

形象与形象之间，形象本身的各部分之间表现出显著的差异，就是对比。对比是在比较中产生的，有程度轻重之分，轻微的对比趋向调和，强烈的对比形成视觉张力，给人一种强烈、清晰之感。自然界中充满了对比，天地、海陆、红花绿叶等都是对比现象。构成对比关系的因素包括形象、大小、明暗、锐钝、轻重、曲直、虚实等。

1) 形象对比

形象种类繁多，如果完全不同，固然能产生一定的对比，但这容易使设计缺乏统一感，所以，形象的对比应建立在形象互相关联的基础上，这种关联可以是要素任何一方面如方向、线型等的一致性与相互联系，也可以是内容、功能结构某方面的一致性与相互联系，如图5-23所示。

2) 大小对比

大小对比是指形状在画面上的面积大小不同、线的长短不同所形成的对比，这种对比较容易

表现出画面的主次关系，如图 5-24 所示。

图 5-23　形象对比

图 5-24　大小对比

3) 色彩对比

色彩对比是指由于色彩的色相、明暗、浓淡、冷暖不同所产生的对比。平面构成中的色彩对比主要是指黑与白之间的对比关系。它也包含明暗、虚实之间的对比关系，如图 5-25 所示。

4) 肌理对比

肌理对比是指不同的肌理感觉，如粗细、光滑或粗糙、纹理的凹凸感不同所产生的对比，如图 5-26 所示。

图 5-25　色彩对比

图 5-26　肌理对比

5) 位置对比

位置对比是指画面中形状的位置不同，如上下、左右、高低等位置不同所产生的对比，如图 5-27 所示。

6) 重心对比

重心对比是指重心的稳定感、轻重感不同所产生的对比，如图 5-28 所示。

7) 空间对比

空间对比是指画面中的元素远近及前后的空间感不同所产生的对比，如图 5-29 所示。

图 5-27　位置对比

图 5-28　重心对比

图 5-29　空间对比

5.1.8　分割

分割是指按照一定的比例和秩序进行切割或划分的构成形式。在日常生活中，室内的空间分割、平面设计上的版面分割等都是根据分割原则而设计的。

1）等形分割

等形分割是指分割的形状完全一样，分割后再把分割界线加以提取的构成形式。等形分割的形式较为严谨，如图 5-30 所示。

2）等量分割

等量分割是一种不对称分割，可表现一种视觉平衡，如图 5-31 所示。

图 5-30　等形分割

图 5-31　等量分割

3）比例分割

比例分割是一种利用比例完成的构图，通常具有有序、明朗的特性，给人清新之感。分割时采用一定的方法，如黄金分割、等差分割、等比分割、数列分割等，如图 5-32 所示。

4）自由分割

自由分割是不规则地将画面自由分割的方法，它不同于数学规则分割产生的整齐效果，它的随意性分割，给人活泼、不受约束的感觉，如图 5-33 所示。

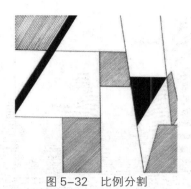

图 5-32 比例分割

图 5-33 自由分割

5.1.9 空间

空间是一种具有高、宽、深三种要素的三次元立体空间，对于物体而言，空间是指它实际占据的空间位置，这种空间形态也叫物理空间。而平面构成中的空间概念，是就人的视觉感觉而言的，它具有平面性、幻觉性和矛盾性。在平面构成中，空间只是一种假象，三维空间是二维空间的错觉，其本质还是平面的。平面空间的表现方法有以下几种。

1）透视

透视指利用近大远小的透视关系来表现空间，如图 5-34 所示。

2）覆盖排列

覆盖排列是指同样的形象进行处理会有前后、上下的感觉，从而产生空间，如图 5-35 所示。

图 5-34 透视空间

图 5-35 覆盖排列

3）投影效果

投影效果是指给形象增加投影以增加空间的真实性。投影会使物体有立体感，还可表现出物体的凹凸感，如图 5-36 所示。

4）弯曲变化

弯曲变化是指线的弯曲渐变，可以造成前后距离感，如图 5-37 所示。

图 5-36　投影效果

图 5-37　弯曲变化

5）肌理变化

肌理变化表现空间感，物体粗糙表面可产生远近距离感，如图 5-38 所示。

6）矛盾空间

矛盾空间在现实空间里不可能存在，在假设的空间里存在，是人为在平面作品中制造出来的错觉。矛盾空间的视点是矛盾的、多变的，可以从多个视角进行观看，但结合起来却无法成立，互相矛盾使人产生不合理的视觉效果，如图 5-39 所示。

图 5-38　肌理变化

图 5-39　矛盾空间

5.2　图案的组织形式

图案的组织形式，除了与其他造型艺术有一半的共通外，还有其特殊的形式，即它力求适应工艺制作和装饰要求的制约，又尽可能使图案结构的形式趋于完美。图案的组织形式种类可分为

单独纹样和连续纹样，这些纹样都有各自的组织形式。

5.2.1　单独纹样

单独纹样是图案中基本的单位和组织形式，它既可以单独使用，也是构成适合纹样、连续纹样的基础，具有完整性和独立性，有着广泛的用途。它不受外形限制，结构自由，但总体构成完整。单独纹样从构成形式上分为对称式和均衡式两种。按照它的装饰部位和用途不同又可分为自由纹样、适合纹样和角隅纹样。

1. 自由纹样

自由纹样从构成形式上可以概括为对称式和均衡式两种。对称式是以一条直线或一个点为对称中心，上下、左右纹样相同的构成形式。它的特点是稳重大方，具有安静、整齐的形式感。对称式又可分为绝对对称和相对对称，绝对对称纹样是完全对称相同；相对对称纹样是整体对称，细节稍有不同。均衡式是等量形态自由灵活分布于线或点的左右、上下两侧以保持重心平衡的构成形式。它的特点是自然活泼，具有运动舒展的形式感。

（1）对称式：分为左右对称、上下对称、相对对称、相背对称，如图 5-40 至图 5-43 所示。

（2）均衡式：分为左向式均衡、右向式均衡、直立式均衡，如图 5-44 至图 5-46 所示。

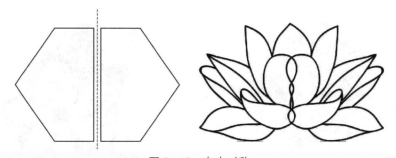

图 5-40　左右对称

图 5-41　上下对称

图 5-42　相对对称

图 5-43　相背对称

图 5-44　左向式均衡

图 5-45　右向式均衡

图 5-46　直立式均衡

2. 适合纹样

适合纹样是指适合一定外形制约的组织纹样。

(1) 按外形划分，可分为圆形、半圆形、三角形、方形、菱形、正五边形、正六边形、正八边形、桃形、心形、扇形、梅花形等，如图 5-47 至图 5-50 所示。

(2) 按构成的对称方式划分，可分为向心式、离心式、旋转式、转换式、直立式、均衡式等，如图 5-51 至图 5-54 所示。

图 5-47　圆形适合纹样

图 5-48　三角形适合纹样

图 5-49　方形适合纹样

图 5-50　扇形适合纹样

图 5-51　向心式对称适合纹样

图 5-52　离心式对称适合纹样

图 5-53　旋转式对称适合纹样

图 5-54　均衡式对称适合纹样

3. 角隅纹样

角隅纹样是指依附于服装、器物等物品边缘的角部纹样，又称为角花、边角式图案，如图 5-55 所示。

(1) 按角度大小划分，可分为锐角式、钝角式、直角式等。

(2) 按顶角变化划分，可分为圆角式、直角式、缺角式等。

(3) 按脚边变化划分，可分为凹边式、边同式、边异式等。

(4) 按斜角边变化划分，可分为定骨式等。

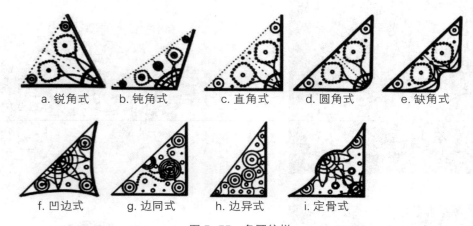

| a. 锐角式 | b. 钝角式 | c. 直角式 | d. 圆角式 | e. 缺角式 |

| f. 凹边式 | g. 边同式 | h. 边异式 | i. 定骨式 |

图 5-55　角隅纹样

5.2.2　连续纹样

连续纹样的构成与单独纹样的构成有着明显的区别，前者必须保持图案在设计过程中的连续效应，而后者却无须顾及"连续"，只要在相对自由的范围内自身组成纹样造型即可。

连续纹样的构成是将一个或几个单位的装饰元素组成单位纹样，按照一定的格式，使其做规则或不规则的连续排列所形成的构图形式。连续纹样的构成不仅可以显示条理和反复的形式美，而且具有强烈的节奏感和韵律感。连续纹样的构成按其连续形式可分为二方连续、四方连续和边

缘连续三种类别。

1. 二方连续纹样

二方连续是运用一个或几个单位的装饰元素组成单位纹样，进行上下或左右方向有条理的反复连续排列所形成的带状连续形式，因此又称为带状纹样或花边。

二方连续构成的类型有以下八种。

1）散点式

散点式是指以一个或几个装饰元素组成一个基本单位纹样，按照一定的空间距离、方向进行分散式的点状连续排列。其单位纹样之间没有直接连接关系，但却必须相互呼应（有规则和不规则之分），这是散点式的特点，如图 5-56 所示。

2）波纹式

波纹式是指以一个或几个装饰元素组成一个基本单位纹样，以波状曲线为骨骼，按照一定的空间、距离、方向进行连续排列所形成的规则的波浪形式。波纹式是二方连续中比较优美的构图形式，如图 5-57 所示。

图 5-56　散点式二方连续

图 5-57　波纹式二方连续

3）连环式

连环式是指以一个或几个装饰元素组成一个基本单位纹样，以圆形、旋涡形、椭圆形等为骨骼，按照一定的空间、距离、方向进行连续排列所形成的规则的连环形式，如图 5-58 所示。

图 5-58　连环式二方连续

4) 折线式

折线式是指以一个或几个装饰元素组成一个基本单位纹样，以折线为骨骼，按照一定的空间、距离、方向进行连续排列所形成的折线状形式，如图 5-59 所示。

图 5-59　折线式二方连续

5) 直立式

直立式的骨骼有明显的方向性，做向上、向下或上下相结合的排列，即可在配置上进行疏密变化。这种形式给人安静、肃穆的感觉。在组织单位纹样时，要注意左右的呼应，以免产生孤立和缺乏连续的感觉，如图 5-60 所示。

6) S 形式

S 形式是指以 S 形为骨骼画出的纹样，本身有运动的感觉，比较活泼、柔美，线条流畅，如图 5-61 所示。

图 5-60　直立式二方连续

图 5-61　S 形式二方连续

7) 水平式

水平式是指以水平式线条做骨骼，纹样做水平排列。这种形式让人有平静的感觉，如图 5-62 所示。

8) 综合式

综合式是指以两种以上的构成骨骼相互结合所构成的二方连续纹样。这种形式一般采用两三种骨骼相互结合，以一种骨骼为主，另一种起衬托作用，达到主题突出、层次清楚、构图丰富的目的，如图 5-63 所示。

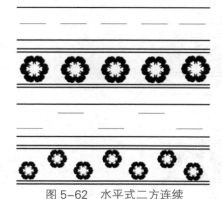

图 5-62　水平式二方连续

图 5-63　综合式二方连续

2. 四方连续纹样

四方连续是将一个或几个装饰元素组成基本单位纹样，使之在一定的空间内形成，进行上、下、左、右四个方向反复排列的可无限扩展的纹样。四方连续的排列比较复杂，它不仅要求单位纹样造型生动，还必须注意匀称、谐调的连续效果；不仅要求主题突出、层次分明，又要疏密得当、穿插自然。总之，必须注意排列后所形成的整体艺术效果。

四方连续构成的类型有以下三种。

1) 散点式

以一个或几个装饰元素组成基本单位纹样，进行分散式点状排列，即形成散点式四方连续，如图 5-64 所示。散点式构成一般为散花形式，在纹样排列上是散开式，纹样之间不直接连在一起。其特点是清晰明快，主题突出，节奏感强。

图 5-64　散点式四方连续

2) 连缀式

以一个或几个装饰元素组成基本单位纹样，排列时纹样相互连接或穿插，即构成连缀式四方连续。其特点是连续性较强，具有浓厚的装饰效果。连缀式有以下四种基本形式。

(1) 菱形式：指将一个单位的装饰纹样，按照菱形骨骼进行连缀形排列所构成的四方连续，如图 5-65 所示。

图 5-65　菱形连缀式四方连续

(2) 波纹式：指将一个单位的装饰纹样的外形修饰成圆形或椭圆形，使之进行相互交错的连续排列，或利用排列后形成的波浪形骨线进行连缀而构成的四方连续，如图 5-66 所示。

(3) 转换式：指在固定的矩形内，以一个单位的装饰纹样进行倒正或更多方向的转换排列，使之连缀而构成的四方连续，如图 5-67 所示。

图 5-66　波纹连缀式四方连续

图 5-67　转换连缀式四方连续

(4)阶梯式：指将一个单位的装饰纹样进行阶梯式的相错排列连缀而构成的四方连续，如图5-68所示。

图 5-68　阶梯连缀式四方连续

3) 重叠式

重叠式是指用两种或两种以上不同的纹样重叠形成的多层次四方连续。一般是在一种纹样上重叠另一种纹样。一种纹样为下面的"底纹"，另一种纹样则为上面的"浮纹"。底纹一般多采用满地小花或几何形组合组成，浮云纹一般采用散点式进行排列。重叠式构成以浮纹为主，因此，在设计时应主次分明，层次清晰，如图5-69所示。

图 5-69　重叠式四方连续

3. 边缘连续纹样

边缘连续是装饰于特定的形体四周边缘的纹样。纹样与形体的周边相适应，也受形体的影响。边缘连续构成的骨骼在结构形式上与二方连续有许多相似之处。不同的是二方连续可以无限伸展，而边缘连续则受被装饰部位尺度的限制，首尾必须相接。边缘连续纹样比较自由，可根据表现的需要自由确定纹样的形状、大小等，而不是简单地重复，如图 5-70 所示。

图 5-70　边缘连续纹样

由于边缘连续具有首尾相接的连续性，因此在设计前，要根据所装饰部位的形体、尺度，经过计算，得出单位纹样的尺度，否则图案可能出现首尾无法相接的不完整效果。另外，除圆形、椭圆形的边缘连续之外，其他带角的形体边缘，如方形、长方形、五角形等，在设计时要注意转角部位纹样的结构变化。

◆ 5.3　图案形态的表现技法

图案形态设计的表现技法不是固定的，随时间、工具的变化及人为个性特点的改变，可以创

造出许多新的表现技法。图案形态的表现技法丰富多样，为图案风格的多样化创造条件，同样的图案设计元素与构思采用不同的表现技法会有不同的风格。学习和创造多种表现技法，能丰富自己对图案形态的表现力，更好地表现图案的设计风格与特色，为最终的产品服务。

1. 点绘法

点绘法是图案的基本表现技法之一，通过点的大小、疏密、轻重、虚实的处理，可以获得不同的装饰效果。点的形状有圆点、方点、三角点、菱形点，还有规则的点和不规则的点等。点绘法一般使用毛笔、绘图笔、喷笔，也可根据需要采用海绵、直线笔、小毛笔、牙签等多种工具来表现特殊的效果。不过，不要在同一画面中运用多种不同形状、不同类型的点，以避免产生杂乱无章的弊病。在表现明暗关系时，点由疏到密均匀地逐步过渡，可表达出细腻、丰富、生动的效果，如图 5-71 所示。

2. 线描法

线描法就是用勾线的方法来描绘图案，是一种比较传统的表现技法。图形以线条的形式表达出来，线条要流畅、工整、优美、精细。另外，也可以对图形的轮廓进行勾线，勾线粗细可根据需要而定，这种方法表现出来的图案能表现粗犷，也能体现细致，可根据图案表现需求灵活运用。线描法工具不同，其线描效果也各不相同，只要能画线的工具都可以成为线描法表现的工具，如图 5-72 所示。

图 5-71　点绘法

图 5-72　线描法

3. 平涂法

平涂法是图案设计的常用技法。平涂时颜色要涂匀，水粉色调水太多，不易干又不易匀；调水太少，则又拉不开笔，而且还易干裂。只有调水适度，既能把纸或底色覆盖住，又无太厚的浮色，才是最为合适的。平涂法主要应用在主花上、底纹上，平涂时，大面积的可用小白云毛笔，小面积的可用叶筋毛笔，最好一套色一支笔，专笔专用。平涂法往往与勾线结合起来运用。平涂法能表现出图案的力度感，画面效果简洁、清晰，如图 5-73 所示。

4. 渲染法

渲染法是将纹样分成几个层次，用几种深浅不同的同种色或邻近色，由深到浅或由浅到深一层层平涂分出色阶，使图案形象具有增强度和突出色彩的韵味。渲染法分为单色渲染和多色渲染。

单色渲染是用一种颜色渲染出深浅不同的花纹；而多色渲染是用两种以上的颜色渲染出深浅不同的花纹，比单色渲染更为丰富、富有变化。渲染法这种表现技法与中国国画中的工笔有相似之处，如图 5-74 所示。

图 5-73　平涂法

图 5-74　渲染法

5. 枯笔法

枯笔法是以画笔蘸上干而浓的颜色在纸面上快速地扫出枯湿的效果。笔的形态是由其应用不同的工具而形成的，如毛笔、油笔、排笔等所产生的形态都各有特点。枯笔形态主要体现随意、自然、不规则的技法特点，如图 5-75 所示。

6. 撇丝法

撇丝法是用毛笔笔尖上的颜料画成较为密集而工整的细线，以表现图案的明暗层次，当运用时在用笔上要果断、肯定，线与线之间不能交叉，条理要清晰，不同的色彩在同一部位表现时，动向要一致，要留出原色线，以显示出色调的层次感。撇丝法表现的图案形象生动自然，主要应用在花卉题材的表现上，在传统与古典风格的图案中出现较多，如图 5-76 所示。

图 5-75　枯笔法

图 5-76　撇丝法

7. 肌理拓印法

肌理是物体表面纵横交错、高低凹凸、粗糙平滑的纹理变化。肌理拓印是利用物质表面的不

同肌理，将其加工成装饰图案的艺术肌理，从而使图案达到生动、自然的效果。利用肌理拓印法所表现的图案变化多，题材广，具有唯一性，如图 5-77 所示。

8. 喷绘法

喷绘法是利用一定的压力，通过喷笔等工具射出颜料的细微颗粒，形成细腻的色彩变化。喷绘法主要表现图案的明暗层次、浓淡变化，使图案明暗过渡自然、轻松明快、层次细腻、表现丰富，如图 5-78 所示。

图 5-77　肌理拓印法　　　　　　　　　　　　图 5-78　喷绘法

9. 介质混合法

介质混合法是利用水、油彩、油等物质把不同色彩的物质或不同物质随机相融，形成自然融合变化的效果。这种技法随机性很大，制作大幅作品时要多进行试验，如图 5-79 所示。

10. 彩铅法

彩铅法是在图形上先涂上水粉或水彩颜料，再用溶解性彩色铅笔在图形上排出不同的线条，强调一种独特的表现肌理。彩铅法的使用也可以先在图形上画上线条或色块，然后用笔刷上水，使彩铅颜色溶解，产生自然的类似渲染的效果，如图 5-80 所示。

11. 蜡笔法

用蜡笔或油画棒在纸上勾勒出具体纹样，再用颜料填涂在纸上，使纹样和底色若隐若现，呈现出丰富的美感。这种技法称为蜡笔法，如图 5-81 所示。

图 5-79　介质混合法　　　　　　图 5-80　彩铅法　　　　　　图 5-81　蜡笔法

12. 滴水法

滴水法是指在画笔上浸吸大量的颜色，往纸上滴，根据水分的多少和笔与纸距离的不同，画出大小、浓淡、边缘齿等各种不同形式的滴纹，来表现出随意、协调的自然效果。这种方法要根据不同纸质进行不同变化，重要的是把握好水分，多了颜色会流动，少了没有滴水感，如图 5-82 所示。

13. 吹色法

吹色法是把含有较多水分的颜料，直接或间接地利用工具吹附到画面上，使图案具有奇特的效果和流动的飞扬感，画面富有很强的韵味。该方法的重点是把握好吹气的重轻与方向，如图 5-83 所示。

14. 刮划法

刮划法是利用针、刀等利器，在尚未干透的画面上刮划出纹样。由于工具的不同、画面颜料材质的不同和干湿状况的不同，刮划出来的效果各有味道，如图 5-84 所示。

图 5-82　滴水法　　　　　　　　图 5-83　吹色法　　　　　　　　图 5-84　刮划法

15. 计算机表现法

应用计算机软件的特殊功能，可以对图案进行特殊处理，产生特殊的表现效果。设计师主要应用的软件有 Photoshop、Photo-paint、Illustrator、CorelDRAW 等（详见第 7 章中的内容）。另外，还有一些软件公司开发的图案设计软件，如变色软件、宏华软件等。

图案形态的技法表现还有很多，随着图案设计学科的不断发展，设计师可以不断创造出无数的表现技法。表现技法只是提高图案审美的方法，真正要制作和表现好图案，最重要的是发挥人的创造力，将技法与图案的主题、风格结合起来，设计符合需求的图案。

5.4　图案的色彩表现

人的生活离不开色彩，大自然的奇光异彩无处不在，五光十色，争奇斗艳，使人赏心悦目、流连忘返。在人们的日常生活中，衣、食、住、行、用等各个领域都包含色彩。人们生来就喜欢色彩，

如同喜欢光明一样。正是由于色彩的魅力，才使世界更加有生机和活力。本节以图案色彩的对比搭配、色彩情感和象征进行介绍。

5.4.1 色彩搭配

色彩搭配可以分为色相变化、明度变化和纯度变化三种主要形式。

1. 以色相变化为基础的色彩搭配

色相变化的色彩搭配有同种色搭配、邻近色搭配、类似色搭配、中差色搭配、对比色搭配、互补色搭配，如图 5-85 所示。

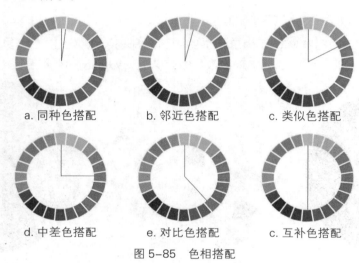

a. 同种色搭配　　　　b. 邻近色搭配　　　　c. 类似色搭配

d. 中差色搭配　　　　e. 对比色搭配　　　　c. 互补色搭配

图 5-85　色相搭配

1）同种色搭配

同种色的搭配是指在色环上相隔 15°以内的色彩组合。此种组合的色相之间差别很小，是色相最弱的对比，往往被看成一种色相不同层次的搭配，即同色相不同明度与彩度的变化。例如，同一色相的浅红、红、深红，将这三种不同明度的红色运用到一个画面中，就是同类色的搭配。这种配色色相差别小，色彩的对比非常弱，有绝对统一、调和的效果，但同时也很单调。在运用时，应注意明度和彩度的变化及差别，以消除单调感，如图 5-86 所示。

2）邻近色搭配

在 24 色环中，任选一色与此色相邻的色相搭配，就是邻近色的搭配，如红与黄红、黄绿与绿等。这种配色容易达到统一、调和的效果。但是也容易产生单调的缺点。为了避免单调感，运用明度和纯度的变化，可以弥补色彩对比不足的感觉，如图 5-87 所示。

3）类似色搭配

类似色的搭配是指在 24 色环中相隔 30°~60°的色相对比，如红与橙、橙与黄、黄与绿、绿与蓝、蓝与紫、紫与红等的搭配。类似色的色相对比要比邻近色的色相对比明显些。相互类似的色相还有共同的色素，既保持了邻近色的单纯、统一、柔和、主色调明确等特点，同时又具有耐看的优点。这是一类容易出设计效果又使用方便的色彩搭配，但是如果不注意明度和纯度的变

化，也会过于单调。在设计时，如果加以小面积的对比色作为点缀，效果会更佳，如图 5-88 所示。

图 5-86　同种色搭配

图 5-87　邻近色搭配

图 5-88　类似色搭配

4）中差色搭配

中差色的搭配是指在 24 色环上相隔 90°的色相对比，如黄与红、红与青紫、青紫与绿等，它介于类似色相和对比色相之间，因色相差别较明确，所以对比效果比较明快，但也要注意明度和纯度的变化，如图 5-89 所示。

5）对比色搭配

色环上相隔 120°的颜色配合称为对比色的搭配，如品红与黄、黄绿与青、橙与绿、青绿与紫、绿青与红紫等。这一类颜色搭配比类似色搭配更具鲜明、强烈、饱满、华丽、欢乐、活跃的感情特点，容易使人兴奋、激动。在运用时，将它们的面积拉开或是降低一方的纯度，这样能对比强烈又和谐统一，如图 5-90 所示。

6）互补色搭配

互补色的搭配是指在色环上相隔 180°的两种色彩进行对比。因为这两种色彩是互补色，特点是强烈、鲜明、充实、有运动感，对比非常强烈，是色相对比中的最强对比。在处理这种对比时，要拉近两种色相的明度或纯度，避免因强烈的刺激造成图案对比过强、过于生硬，从而产生不协调感。在运用同类色、邻近色或类似色配色时，如果色调平淡无味，缺乏生气，那么恰当地使用补色将会得到改善，如图 5-91 所示。

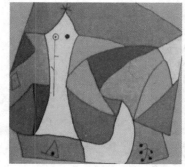
图 5-89　中差色搭配

图 5-90　对比色搭配

图 5-91　互补色搭配

2. 以明度变化为基础的色彩搭配

明度对比是指色彩的明暗程度的对比，也称色彩的黑白度对比。明度对比是色彩构成的最重要的因素，色彩的层次与空间关系主要依靠色彩的明度对比来表现。只有色相的对比而无明度的

对比，图案的轮廓形状难以辨认。只有纯度的对比而无明度的对比，图案的轮廓形状更加难认，它是色彩对比的一个重要方面，是决定色彩方案感觉明快、清晰、沉闷、柔和、强烈、朦胧与否的关键。

图案的明度大概可分为三种：高明度基调体现纯洁、轻快、柔软、明朗的感觉；中明度基调体现平凡、朴素、老成、庄重、刻苦的感觉；低明度基调体现深沉、浑厚、强硬的感觉。图案的明度可细致地分为：将色彩在明度方面的差别划分 9 色级数，通常把 1~3 划为低明度区，4~6 划为中明度区，7~9 划为高明度区。在选择色彩进行组合时，当基调色与对比色间隔距离在 5 级以上时，称为强对比；3~5 级时称为中对比；1~2 级时称为短对比。据此可划分为 10 种明度对比基本类型，如图 5-92、图 5-93 所示。

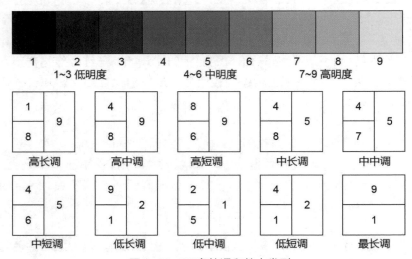

图 5-92　明度基调和基本类型

图 5-93　以明度变化为基础的色彩搭配

1) 高明度搭配

高明度的搭配是指以几种浅色为主的色彩配合，如浅黄与浅咖啡、浅黄与浅绿等。这种调子具有明亮、清新、高洁、柔和的感觉。

2) 中明度搭配

中明度在高明度与低明度之间，是以处于中性深浅的几种颜色的色彩搭配。这种调子具有柔和、成熟、平衡、优美的感觉。

3) 低明度搭配

低明度就是暗调，是以几种深色为主的色彩配合，如深咖啡与红、深蓝与橄榄绿等。暗调具有沉静、坚实、高雅、含蓄、厚重的感觉。

3. 以纯度变化为基础的色彩搭配

纯度就是色彩的鲜艳程度。纯色加黑，降低了纯度，同时又降低了明度；纯色加白，降低了纯度，同时也提高了明度；纯色加灰，既降低了纯度，又提高或降低了明度。在纯色中所加的含黑、白、灰的比例不同，可以产生多种不同的纯度差别。以纯度变化为基础的色彩搭配，就是根据纯度差别进行色彩的搭配。可以将一个纯色和黑色按比例混合，即从一个纯色推到黑色，可分为 9 个搭配阶梯，7~9 为高纯度，4~6 为中纯度，1~3 为低纯度。纯度可以大体划分为：高纯度的色彩配合、低纯度的色彩配合、中纯度的色彩配合，如图 5-94、图 5-95 所示。

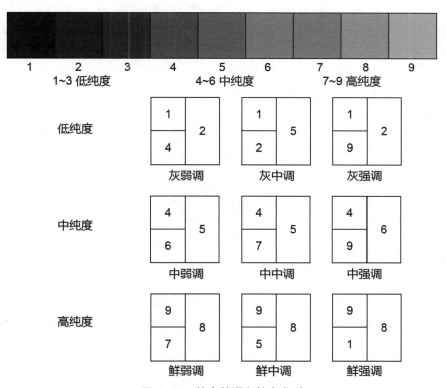

图 5-94　纯度基调和基本类型

图 5-95　以纯度变化为基础的色彩搭配

1) 高纯度的色彩配合

此类配色有两种形式，一种是几种高纯度色彩相配合，虽然色彩纯度高，但色阶差小，所以仍属于纯度弱对比；另一种是只运用纯色相配合，其对比极其强烈。运用全纯色为基调的配色，如处理不当，容易产生刺目、生硬的缺点，因而要注意其面积比例关系。

2) 中纯度的色彩配合

以中纯度为基调的色彩配合，具有温和、柔软、沉静的特点。如果处理不当，也会像低纯度配合一样，易产生含混无力的感觉，因而也要注意冷暖关系的变化。

3) 低纯度的色彩配合

以低纯度为基调的色彩配合，可以点缀少量中纯度色，其效果一般是偏暗或偏灰，具有厚重、含蓄、低沉的特点。如果处理不当，容易产生脏灰、含混无力的感觉，因而要注意冷暖关系的变化。

5.4.2　色彩情感和象征

色彩本身并无固定的情感和象征意义，但由于色彩作用于人的感官，往往会引起人们的联想和感情的共鸣，从而产生一系列的心理活动，给色彩披上情感的外衣，人们由此产生对色彩的好恶感受和色彩的象征意义。

无论是无彩色系还是有彩色系的颜色，都有自己的情感特征。每一种色相，当它的明度和纯度发生变化或者处于不同的颜色搭配关系时，颜色的情感也随之变化。因此，要想说出各种颜色的情感特征，就像要说出世界上每个人的性格特征那样困难，然而对典型的性格进行描述，总还是有趣并可能的。

1. 红色

中国对红色有着特殊的情感。由于红色具有兴奋、温暖、热情、喜庆、欢乐、吉祥等感情象征，因而每逢佳节张灯结彩必有红色，婚庆喜事也有红色。红色又象征威武、力量、搏斗、光荣、胜利等意义。无产阶级革命的兴起，使红色又具有革命的新意。中国的国旗、党旗的红色是革命、胜利的象征。红色的纯度最高，引人注目，有非常大的刺激作用，对人的心理产生巨大的鼓舞作用，是让人感觉火热、充满力量和富有能量的颜色。

红色象征热情、兴奋、激动、活泼、热闹、艳丽、幸福、吉祥、欢乐、饱满、忠诚、危险、紧张、恐怖等，如图 5-96 所示。

图 5-96 红色

2. 橙色

橙色是许多鲜花的颜色。橙色的刺激作用虽然没有红色大，但它的视认性和注目性也很高，既有红色的热情，又有黄色的光明，是传达活泼、健康感觉的开放性色彩，也是人们普遍喜爱的颜色。

橙色象征明亮、光明、温和、华丽、纯净、甜蜜、喜欢、愉快、渴望、兴奋、跃动、成熟、辉煌、向上等，如图 5-97 所示。

3. 黄色

黄色的象征意义非常多。迎春花的黄和油菜花的黄，都给人以清新、舒适之感。成熟的谷物，又象征丰收与欢乐。黄色具有浓厚的宗教气息，如有关佛教的建筑、服装及其装饰也都使用黄色。

图 5-97 橙色

在欧洲，由于人们对宗教的信仰和崇敬，黄色象征着太阳与光明，但是在巴基斯坦，人们则厌烦黄色，因为这使他们联想到婆罗门教的影响；阿拉伯人也讨厌黄色，因为他们把黄色与不毛之地的沙漠联系在一起；叙利亚还把黄色象征为死亡。

一般来说，黄色是最为明亮的色彩，在有彩色的纯色中明度最高，给人以光明、迅速、活泼、轻快的感觉，是洋溢喜悦与轻快的色彩。

黄色象征光明、灿烂、轻快、丰硕、温暖、明朗、自信、希望、进取、高贵、崇高、华贵、神秘等，如图 5-98 所示。

图 5-98　黄色

4. 绿色

绿色属于中性色，同时因为大自然的主色调是绿色，所以绿色象征生命与希望。人们把绿色作为和平事业的象征色，故橄榄绿具有喜悦、希望、平安、和平的特殊意义。国际上将绿色定为邮电工作服专用色，国内邮电系统员工工作服、邮筒都是绿色，就是含有安全之意。绿色给人以宁静、休闲之感，使人们精神不易疲劳，是一种令人放松、解除疲劳的色彩。

绿色象征自然、青春、成长、平静、安逸、满足、安全、和平、生命、保障、可靠、信任、理智、淳朴等，如图 5-99 所示。

图 5-99　绿色

5. 蓝色

蓝色是现代科学的象征色，如太空、深海的颜色，蓝色又有沉静、智慧和征服自然力的象征，是使人心绪稳定的色彩。

蓝色象征太空、无限、透明、纯洁、冷静、深远、理智、科技、简朴、沉思、悲痛、压抑等，如图 5-100 所示。

图 5-100　蓝色

6. 紫色

紫色具有尊贵、优雅感，象征着庄重、娇艳、高贵。而灰暗的紫色则是伤痛、疾病的颜色，容易造成心理上的忧郁、痛苦和不安，但是明亮的紫色和紫色系的浅颜色，如浅青莲、浅藕荷、浅玫瑰等，由于明度提高，就显得淡雅而活泼。紫色因与夜空、阴影相联系，所以富有神秘感；因其高贵而被认为是王侯贵族的色彩，所以女性对紫色尤其偏爱。紫色象征优雅、高贵、温柔、幽静、神秘、伤痛、恐怖等，如图 5-101 所示。

图 5-101　紫色

7. 黑色

黑色是明度最低的无彩色，是一种消极色彩。黑色是比较永恒的色彩，给人高级的感觉，但也比较深沉与极端。它具有较强的抽象表现力和神秘感，有时候可以超越任何有彩色的价值，体现它的特色。

黑色象征坚实、严肃、庄重、昏暗、沉默、罪恶、死亡，如图 5-102 所示。

图 5-102　黑色

8. 白色

白色是明度最高的无彩色，它的明视度和注目性很高。世界上有许多事物，如冰雪、白云、日光所带来的光明和清澈使白色象征纯洁、朴素、高雅、光明，张力很大。白色与同是无彩色的黑色在明度上完全对立，但所体现的抽象表现力和神秘感是相同的，都可以表达对死亡的恐惧和悲哀。

白色象征神圣、纯洁、洁净、朴素、悲哀、苍白、恐怖，如图 5-103 所示。

图 5-103　白色

9. 灰色

灰色是色彩体系中最被动的色彩，是彻底的中性色。阴沉的天空、乌云和灰尘，使灰色的消极和无奈暴露无遗，它会给人带来无聊、死气沉沉、心灰意冷的情绪。而高级的灰色能给人一种高雅、经典与珍贵感，是高素质的表现和象征，是时尚界的宠儿。灰色是视觉中最稳定的调和剂，强烈的色彩对比依靠它能得到缓和与稳定。

灰色象征高雅、经典、时尚、调和、深沉、灰暗，如图 5-104 所示。

图 5–104　灰色

第6章　图案的创意设计

本章概述：

　　本章主要介绍基础图案的写生和图案创意设计方法，分析写生与创意设计两者之间的关系。

教学目标：

　　通过本章的讲解，让读者从写生与创意的角度整体了解图案写生的技法和创意设计方法的相关知识。

本章要点：

　　认识到图案写生的表现手法，在此基础上对图案创意设计的目的和方法进行深度思考。

ALL　　WEB DESIGN　　LOGO DESIGN　　ILLUSTRATION　　PHOTOGRAPHY　　VIDEO

　　写生与创意设计两者相互关联。写生是以客观事物为主来了解对象、研究对象和描写对象，为图案变化提供原始素材；创意设计主要体现主观因素，根据写生的素材进行变形处理。图案的写生与创意设计是图案设计的基本内容之一，如图6-1、图6-2所示。

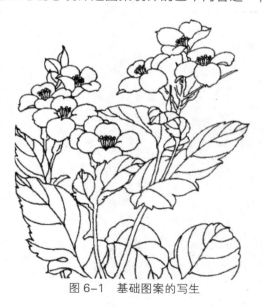

图6-1　基础图案的写生

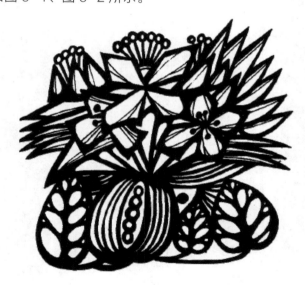

图6-2　图案的创意设计

6.1　基础图案的写生

6.1.1　写生的目的和作用

　　写生是绘画艺术的基础，也是图案设计的重要内容。写生的目的是为了图案创作设计，是从生活中收集图案设计素材的一种手段，也是为图案设计收集资料的准备。为了在图案设计中积累有用的素材，我们既要仔细观察生活、研究生物的生长规律、留意身边的事物造型，又要学会有所选择，对形态特征明显、造型结构清晰、色彩搭配优美的事物进行描绘。写生是提高图案设计能力的一种手段，也是观察和记录的过程。通过写生可以使自然界中事物的造型与气质表现出来，还可以使自己的审美与情感表达出来。写生不仅锻炼人的观察能力、分析能力、表达能力，更多的是提高人的想象能力与创造能力。图案设计师只有通过体验生活，认识自然、加强写生，才能更好地为图案设计积累丰富的资料，更好地服务于图案设计。

6.1.2　写生的题材

　　在图案设计中，图案的写生可分为植物写生、动物写生、风景写生、人物写生。这四种题材也被称为图案写生的四大题材，如图 6-3 至图 6-6 所示。

图 6-3　植物写生

图 6-4　动物写生

图 6-5　风景写生

图 6-6　人物写生

1. 植物写生

　　植物写生是图案写生中最常见的内容之一，在植物图案中使用较多的是花卉图案，花卉图案写生是基础、重要的写生内容。花卉是由花、叶、梗和茎几部分组成的。花卉图案造型的重点是花、叶、茎的外形和姿态。

　　花卉的叶子一般都是扁平状，有的近似卵圆形、椭圆形、长椭圆形、羽状；有的近似心脏形；有的呈狭长形等，如图 6-7 所示。叶脉有平行脉和网状脉两种，有的叶子上还有明显的斑点，如图 6-8、图 6-9 所示。叶子有单叶和复叶的区别，如图 6-10、图 6-11 所示。叶子在茎上的排列方式称叶序，叶序可以分对生、互生、轮生三种，如图 6-12 至图 6-14 所示。

　　花冠由花蒂、花瓣、花蕊三部分组成。花蒂在花梗的顶端，包括花托和花萼。花生长在花托与花萼的交接处，由花片组成，如图 6-15 所示。花冠的形状有的呈筒状，如牵牛花、萱草、百合、白兰花、扶桑、卷丹和曼陀罗花；有的呈盘状，如向日葵；有的呈碗状，如牡丹、秋葵；有的呈球状，如绣球、洋绣球、麒麟角；有的呈蝶形，如蝴蝶花、紫藤、白燕、紫燕和风仙花。花瓣的形状有的呈舌状，如瓜叶菊、兰菊、马兰花、万寿菊；有的类似舌状，端部稍宽且尖，如昙花、令箭荷花；有的花瓣呈管状、针状，如菊花；有的花瓣接近圆形，如梅花。花卉的姿态大部分都是倾斜状，也有下垂状和直立状，将姿态运用到图案上是构图。

　　以上是花卉形态的基本特征，这些特征是花卉图案造型的依据。在造型时，不要一成不变地追求自然形态的真实与再现，可以概括、省略并突破自然的形态，进行夸张变形和再塑。

图 6-7 叶子结构

图 6-8 平行脉

图 6-9 网状脉

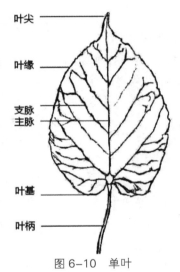

图 6-10 单叶

图 6-11 复叶

图 6-12 对生

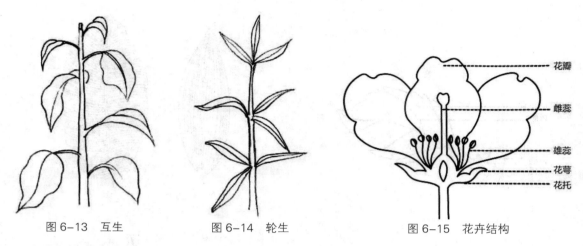

图 6-13　互生　　　　　　图 6-14　轮生　　　　　　图 6-15　花卉结构

2. 动物写生

动物写生包括头、颈、躯干、下肢和尾几部分。动物图案塑造的重点是体形、比例、动态和神态等。

动物的体型可以分肥壮型、瘦巧型和中间型三种。肥壮型的动物有河马、大象、熊、猪等；瘦巧型的动物有鹤、鹭鸶、鹿、长颈鹿等；中间型的动物有鸡、鸭、猴等。

动物的比例是指头、颈、体、肢和尾之间的尺度。各种动物的比例关系不完全相同，有的动物头部较大，如狮子；有的动物颈部特别长，如长颈鹿；有的动物四肢比较长，如猴子；有的动物前肢短，后肢长，如袋鼠。

动物的动态有奔驰、飞翔、跳跃、游动和坐卧等；神态有天真、活泼、伶俐、威武、温顺、警觉等；动态与神态往往紧密相连。不同的动态能体现动物的特点，猴子喜欢跳跃，体现了活泼、天真的特点；熊猫动作比较缓慢，体现了憨厚、温顺的特点。

掌握形态特征的方法主要是观察、比较、体验和写生。有些动态瞬间即逝，则要运用记忆以速写的方式或以摄影方式捕捉最佳动态。对动物的造型表现只有长期积累，成竹在胸，才能运用自如，如图 6-16 所示。

图 6-16　动物写生

3. 风景写生

风景写生在图案写生中应用不多，也相对较难。风景写生的题材非常广泛，可分为自然风景和人文风景两部分，如山河湖海、蓝天白云、北国风光、江南水乡、林海雪原、溪水瀑布、港区

码头、小桥流水、田园农家、乡村小道、亭台楼宇、城市风貌、公园绿化等。风景的形态包括近景、中景、远景。不同景物题材的基本特征各不相同，如亭台楼阁的宁静秩序、山川河流的任意辽阔、古老民居的风土人情等。

　　风景写生要根据不同题材的内容，决定不同的表现手法，并且要适当处理透视关系和周围环境之间的搭配关系。风景写生要重视感受，写生时要记录下整体的风景外貌，还要对风景中的主要内容描绘清楚，分清主次关系，表现好层次，如图 6-17 所示。

图 6-17　风景写生

4. 人物写生

　　人物写生主要是通过写生了解人物的特征和情感，为人物图案的变形积累素材。人物写生要注意人的形体美、动态美、服饰美，要对人物做全面而细致的观察、研究和记录。头像写生时，重点是五官的刻画，抓住特征，其次是发型的变化；半身像写生时，在重视头像的同时，还要注意动态和服饰，尤其是双手的表现；全身像写生的重点是体态动势，主要是头部、四肢与躯干的动势。另外，还要注意人物与场景的关系。

　　人物写生时，既要抓好特征，表现好人物的形体结构，还要进行概括，有所取舍，最后要注重整体，把人物的神情表现出来。为了提高人物的写生水平，可以找一些自己感兴趣的人物形象和海报照片进行描绘，多看多练，如图 6-18 所示。

图 6-18　人物写生

◆ 6.1.3 写生的表现手法

图案写生的表现手法有很多，常用的有线描写生、明暗写生、影绘写生、限色写生和复色写生。面对不同的素材内容进行写生时，应视具体表现内容采用不同的手法。

1. 线描写生

线描写生技法是用单线进行勾勒与描绘，也就是使用毛笔、钢笔或铅笔等工具，以线条的轻重、浓淡、粗细、刚柔、虚实等不同变化刻画物象的结构气势、神态气质，如图 6-19 所示。线描写生要求造型严谨，用穿插来表现层次和立体效果，对色彩和光影不作描绘。这种方法充分运用线条的方圆、粗细、长短、浓淡、曲直、刚柔等特性，对物象的主次、虚实等关系进行描绘。线描法讲究线条的顿挫、粗细、重轻与韵律，画的时候注意指、腕、肘臂的稳定性和灵活性。线描写生的纸张要求不严格，各种素描纸、复印纸、牛皮纸、生宣纸、熟宣纸、毛边纸等都可采用。铅笔线描写生要准备碳铅笔或 2B 铅笔；毛笔线描写生最好选用狼毫类较硬挺的勾线笔；钢笔线描写生选用一般的书写钢笔即可。

图 6-19　线描写生

2. 明暗写生

明暗写生是一种类似素描的技法，用铅笔、钢笔等工具刻画对象的明暗关系，如图 6-20 所示。与素描不同的是，明暗写生不必讲究"三大面""五大调"，只需根据物象的立体感和空间感，简单应用素描的方法，采用黑、白、灰层次的处理，表现光源效果下的立体感。在明暗写生时，可以充分发挥素描的艺术表现力，根据物象的特点灵活表现。

图 6-20　明暗写生

3. 影绘写生

影绘写生是像剪影一样描绘物象的外形和动态，从而强调整体效果的一种方法，如图 6-21 所示。影绘写生既是一种掌握造型的练习手段，也是一种收集对象外观形态，用最简练的手法来表达对物象的认识和研究其外形特征的方式。这种表现方式既能培养我们尽量注意大的方面，努力舍弃细部的刻画，表现出来的形象大气、有力，也能体现一定的空间关系。但在画面整体效果的表现中，要注意大小、主次形象关系的处理，以及物象各部位之间的合理穿插。影绘写生的笔可采用毛笔或马克笔，便于画块面，涂黑色。

图 6-21　影绘写生

4. 限色写生

限色写生也称色彩归纳写生，是用设定的几种颜色表现物象的形态及层次，意在对色彩的感受和形体的表现中进行分色意识的培养，如图 6-22 所示。限色写生既要表现流畅、工整的手法和丰富的色感，又要体现较强的空间虚实效果。在技法的表现中，可以让某些颜色在画面中自然地交织与融合，不要刻意为分色而强调各色的区别和色块的边缘轮廓，以免造成呆板的画面效果。

图 6-22　限色写生

5. 复色写生

复色写生也就是用色彩绘画的方法描绘物象，如图 6-23 所示。其特点是表现对象的形体、明暗和色彩化的关系，即描绘出物体的固有色、环境色及环境色对固有色的影响。这种写生是将

素描关系与色彩变化结合起来，表现物象的三维空间，深入研究色彩变化的规律和物象的特点。

图 6-23　复色写生

6.2　图案的创意设计

6.2.1　创意设计的目的

　　写生所收集到的素材，虽然也经过艺术概括与取舍，但仍达不到图案形象的审美或工艺制作的要求，须将它进一步提炼、加工、组合为装饰形象，以适应实用、经济、工艺制作的特点。如果说"写生"是素材的收集和记录，那么创意设计就是通过形象思维对素材进行加工改造，将自然形象或人为形象按照审美的要求，通过取舍、概括、提炼等方式变化成实用的装饰艺术形象，将写生资料转化为图案装饰作品，如图 6-24 所示。

图 6-24　图案的创意设计

6.2.2　创意设计的方法

　　图案的创意设计方法很多，具有多样性，不同的方法能产生不同的艺术效果。选择合适的设计方法对图案作品的效果非常重要。图案创意设计的方法可以不断创造，主要有以下几个大类。

1. 修饰法

　　修饰法是对形象进行修整加工的装饰，将杂乱的内容理顺，使之整齐、统一。如平行的使之尽量平行，倾斜的使之尽量倾斜，用相同的线、面等将形象统一起来，减少无规律的变化，将可有可无的细节进行整合，使图案形象表现条理、规范，保留自然美，如图 6-25 所示。

图 6-25　修饰法

2. 简化法

　　简化法是通过观察、体验形象的形态特征，进行归纳、简化、抽象化处理的方法。图案中的简化，要将形象元素概括取舍，进一步突出形象特征，使之更完善、更典型。作为收集素材时的写生作品，如白描、影绘等，只要借助归纳性、概括性的处理，都能通过简化法变化成漂亮的图案，如图 6-26 所示。

图 6-26　简化法

3. 夸张法

夸张法，也称写意手法，是对自然形象进行较大程度的变化。所谓夸张，是指抓住对象的特征进行艺术变形、变色，使主题更加鲜明，特征更加显著，从而加强趣味性和艺术感染力。所有装饰范畴的造型均带有夸张的特性，这种创意设计方法也是图案变化的最基本手法，如图 6-27 所示。

图 6-27　夸张法

根据图案夸张的成分可分为体现形态特征的形态夸张、体现动态特征的动态夸张、体现精神特征的精神夸张。在夸张手法的运用中，可以打破原有形象本身的长短、大小、多少等比例关系，对形象中最有代表性、最美的特征加以夸张表现。

4. 添加法

添加也是装饰变化中常用的手法。添加法是根据构思与构图的需要将简化后的较单一的纹样进行添加充实，使图案形象更完美、更具装饰性。在添加时要注意纹样与原型的协调性，不可生搬硬套、画蛇添足，要根据审美要求进行添加处理，使图案丰富且协调。添加的形式也很多，如整体添加、局部添加等，如图 6-28 所示。

图 6-28　添加法

5. 组合法

组合法是将不同生长规律、不同季节的形象组合在一起，形成一个有机的结合体，即一种全新的形象，从而增加图案的造型和艺术表现力。组合法的目的在于综合其优美的特征，产生新的审美情趣，如图 6-29 所示。

图 6-29　组合法

6. 几何法

几何法是将形象处理成各种不同的几何形来进行组合的表现手法。几何板块受几何形的制约，可以将几何形切割成各种曲线的、直线的或曲直线结合的板块，不受数量、长短、大小的限制，任意组合几何形象，如图 6-30 所示。

图 6-30　几何法

7. 反复法

反复法是将形象的整体或局部进行单向、双向、多向或旋转的重复排列，使图案充满韵律感和节奏感。反复法的应用要注意不可过于机械，也不能反复过多，要根据形象灵活应用，如图 6-31 所示。

图 6-31　反复法

8. 分解组合法

分解组合法是将某一素材的外形和内部结构分解后，重新组合图案形象，确立主题，再按原来的结构加以整理，重新组织画面。使用分解组合法可完全打破原来的结构，再重新组合，以获得新的艺术效果，如图 6-32 所示。

图 6-32　分解组合法

9. 文字构成法

文字构成法是以文字为构成元素拼合成某种图案形象的造型方法。这种手法既可以表示文字的含义，也可以独立表达各种形象，在图案变化手法中比较特殊，如图 6-33 所示。

图 6-33　文字构成法

第7章　计算机辅助图案设计

本章概述：

　　本章主要内容为计算机辅助图案设计的步骤，分析计算机辅助图案设计的特点，展示使用 Adobe Photoshop、Adobe Illustrator 两种平面软件进行图案设计的过程。

教学目标：

　　通过本章的讲解，让读者了解计算机辅助图案设计的特点并能够使用相关软件进行图案设计。

本章要点：

　　认识计算机辅助图案设计的重要性，学习计算机辅助图案设计的基本方法并能够使用相关软件进行图案设计。

7.1　计算机辅助图案设计的特点

　　计算机辅助设计图案与手绘图案有所不同，尤其是在收集素材、绘图过程两方面。素材要按照所使用软件的特点进行搜集，并根据使用软件的特点进行绘制。

7.1.1　素材

　　设计师可根据计算机辅助设计的特点搜集素材。常见的平面设计软件有 Adobe Photoshop 和 Adobe Illustrator，前者在图像处理方面占据一定的优势，后者的矢量文件输出是该软件的一大特点。所以在收集素材时，要结合使用软件的特点进行选择，无论是哪个软件，图片的清晰度最重要。Adobe Photoshop 软件在收集素材时应注意素材分辨率的多少，根据图片输出的尺寸要求选择 300 像素或 72 像素；Adobe Illustrator 软件的素材最好为矢量文件，不影响图片输出时的清晰度。

7.1.2　软件的特点

　　图案设计创作主要使用 Adobe Photoshop 和 Adobe Illustrator 这两款软件，在进行计算机辅助设计图案创意时，要对软件的功能、操作方法有较深入的了解，才能制作出满意的图案作品。

1. Adobe Photoshop

Adobe Photoshop 具有强大的滤镜功能，在处理图片、增强图片效果方面有较大的优势，如图 7-1 所示。除了滤镜功能之外，Adobe Photoshop 也有绘图工具，如画笔、钢笔等工具。所以，Adobe Photoshop 是一款综合性的平面设计软件。

2. Adobe Illustrator

Adobe Illustrator 是一款矢量图形软件，主要进行矢量绘图。矢量绘图工具以钢笔工具为主，这与 Adobe Photoshop 有相通之处，但该软件根据其矢量绘图的特点，有大量的工具在为矢量绘图服务，如"形状生成器工具""自由上色工具"等，如图 7-2 所示。总之，Adobe Illustrator 的矢量图形输出功能是该软件的主要特点。

图 7-1　Adobe Photoshop 中的"滤镜"菜单栏

图 7-2　Adobe Illustrator 工具栏

7.1.3　计算机辅助图案设计的优势

计算机辅助设计的优势在于操作的便利性，尤其针对对称性图案、连续性图案及放射性图案等有规律性效果的图案，可以使用软件特有的复制、变形等工具进行操作。另外，在修改图案方面，软件中的选区、清除、橡皮擦及钢笔等工具可以快速地对图案造型进行修改，也包括计算机对文件的备份功能，都属于计算机辅助图案设计的优势。

7.2　计算机辅助图案设计的过程

计算机辅助图案设计的过程与手绘过程既有相同点，也有不同点，二者的构思过程是相同的，

不同点在于绘制工具及实施过程。

7.2.1　Adobe Photoshop 软件辅助图案设计示例

1. 构思图案设计

无论计算机辅助设计有多便利，在构思过程中都不及一张纸和一支笔，所以在草图阶段，使用手绘的方式将创意画出来是最有效的方法。

图 7-3 的草图创意源于"连年有余"，突破传统图案中荷花与鱼的位置关系，营造更为活泼的视觉效果。

图 7-3　连年有余草图

2. 搜集素材

针对该图案需搜集的素材有鱼形图案、荷花等相关图片素材，如图 7-4、图 7-5 所示。使用 Adobe Photoshop 软件进行图案创作时，素材图片的像素要尽量高一些，根据输出尺寸，选择合适清晰度的图片，以保证输出画面的清晰度。

图 7-4　素材图片 1

<p style="text-align:center">图 7-5　素材图片 2</p>

3. 图案绘制步骤

>**01** 新建文件，画布大小为 20cm×20cm，分辨率为 300 像素 / 英寸，颜色模式为"RGB 颜色"，如图 7-6 所示。

<p style="text-align:center">图 7-6　新建文件</p>

>**02** 绘制荷花图案部分。

将草图扫描后置入新建文件中，以进行参考。首先将莲蓬图片置入图案文件中，根据草图所示大小、位置进行调整，如图 7-7、图 7-8 所示。

>**03** 制作莲蓬效果。

使用"钢笔工具"，在"路径"模式下将图片中的莲蓬形状画出来，并建立选区。使用"选择"菜单栏中的"反向"命令将选区进行反选，执行"编辑"|"清除"命令，只保留莲蓬部分，如图 7-9、图 7-10 所示。

选中莲蓬图片所在的图层，打开滤镜库，选择"艺术效果"中的"壁画"效果，根据效果要求调整相关数值，如图 7-11、图 7-12 所示。

图 7-7　置入草图

图 7-8　调整素材尺寸、位置

图 7-9　莲蓬选区

图 7-10　调整莲蓬大小

图 7-11　滤镜库

> **04** 完成荷花花瓣部分的效果。

根据效果要求，从搜集的荷花素材中选取适用的花瓣，选取的方法为：①在 Adobe Photoshop 软件中打开素材文件，使用"钢笔工具"将花瓣描画出来，将路径转换为选区。②使用快捷键 Ctrl+C 复制选取的花瓣，再使用快捷键 Ctrl+V 粘贴到图案文件中，如图 7-13、图 7-14 所示。

图 7-12　添加滤镜后的莲蓬

图 7-13　选取花瓣

根据对图案的构思、创意，对选取并粘贴的花瓣进行一定的变形及滤镜效果，如图 7-15 所示。

图 7-14　粘贴花瓣

图 7-15　花瓣效果

> **05** 绘制鱼形图案。

根据构思、创意及搜集的参考图片，使用"钢笔工具"，在"形状"模式下画出多种姿态的鱼形图案，并描边为黑色，不填充颜色，并插入图案相应的位置上，进行一定调整，如图 7-16、图 7-17 所示。

图 7-16 绘制鱼形图案

图 7-17 添加鱼形图案

06 添加背景，完成图案。

将背景图层填充黑色，绘制 17cm×16cm 的矩形框，居中放置在背景层上，并填充灰色 (R:109；G:106；B:106)，如图 7-18 所示。

根据整体效果，可对局部进行图像色彩调整，如图 7-19 至图 7-21 所示。

图 7-18 完成图案

图 7-19 "阈值"后的效果

图 7-20 "去色"后的效果

图 7-21 "变化"对话框中的色彩效果

◆ 7.2.2 Adobe Illustrator 软件辅助图案设计示例

1. 构思图案设计

图 7-22 中的草图源于花朵形状，盛开的花形以多层次的花瓣、传统的色彩表现出来，寓意吉祥。

2. 图案绘制步骤

❯01 新建文件，设置画布大小为 20cm×20cm，分辨率为 300 像素 / 英寸，颜色模式为 CMYK 模式，如图 7-23 所示。

图 7-22 "吉祥花"草图

图 7-23　新建文档

> **02** 绘制图案中心的圆形部分。

在画布上画出十字中心线，根据草图中心圆形的大小，使用"椭圆工具"，以画布中心为中心点分别画出直径为 6cm、2.5cm 的圆形，黑色描边 3pt，不填充。使用"钢笔工具"画出花瓣，使用"旋转工具"按照间隔 45°角进行复制，如图 7-24、图 7-25 所示。

图 7-24　画出中心圆形

图 7-25　画出中心花瓣

> **03** 绘制主体花瓣部分。

使用"钢笔工具"在中心线上画出一个花瓣，使用"旋转工具"按照间隔 22.5°的角度围绕中心圆形旋转并复制一圈，如图 7-26、图 7-27 所示。

图 7-26　画出一个花瓣

图 7-27　旋转并复制

> **04** 绘制多层花瓣。

　　在其中一个花瓣中，按照大小画出两层花瓣，再次按照间隔 22.5°的角度旋转并复制一圈，如图 7-28、图 7-29 所示。

图 7-28　多层花瓣

> **05** 绘制四角位置的长花瓣。

　　使用"钢笔工具"绘制出其中一个长花瓣，并将里面的圆形装饰完成，使用"旋转工具"按照间隔 90°角进行旋转并复制，如图 7-30、图 7-31 所示。

图 7-29　旋转并复制

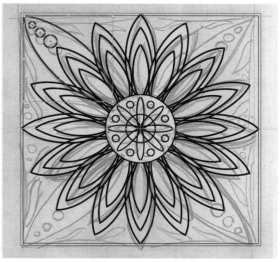

图 7-30　长花瓣

> **06** 完善细节装饰。

　　在图案四边空白较大的部分，绘制花叶形、圆形装饰，使图案整体造型较为饱满，如图 7-32 所示。

图 7-31　旋转并复制长花瓣

图 7-32　完成图案造型

3. 填充图案颜色

　　使用"实时上色工具"进行填充颜色，在填充色彩之前，调整好每个部分的描边尺寸。在使用"实时上色工具"时，先选择好需要的颜色，再单击"实时上色工具"按钮，将鼠标指针移动至图案相应区域，该区域会出现红色边缘，单击该区域，即填充颜色。反复选择颜色，填充颜色，直至完成，如图 7-33、图 7-34 所示。

图 7-33　实时上色工具

图 7-34　完成图案

第8章 图案作品及应用图例

本章概述：

本章主要展示图案作品、图案应用图例，作品涵盖素描写生、色彩写生、构成图案、装饰图案、其他图案等。

教学目标：

通过本章的讲解，让读者了解图案创作的相关知识。

本章要点：

认识图案设计的重要性和普遍性，在此基础上，对图案创新的构思和设计进行深度思考。

ALL　WEB DESIGN　LOGO DESIGN　ILLUSTRATION　PHOTOGRAPHY　VIDEO

8.1 图案作品

8.1.1 素描写生

无论是景物素描、静物素描、人物素描还是动物素描作品，对于一幅素描作品好坏的评价在不同层面有不同的标准，其根源在于通过作品了解作者对于形体结构的理解和传达能力，在此基础上，将涉及形的把握是否准确、神态传达是否得当、黑白关系是否协调等基本因素，将以上因素处理好就不失为一张好素描。图 8-1 至图 8-24 为部分素描写生作品。

图 8-1　静物素描写生

图 8-2　动物素描写生 1

图 8-3 动物素描写生 2

图 8-4 景物素描写生 1

图 8-5 景物素描写生 2

图 8-6 景物素描写生 3

图 8-7 景物素描写生 4

图 8-8 景物素描写生 5

图 8-9　景物素描写生 6

图 8-10　景物素描写生 7

图 8-11　景物素描写生 8

图 8-12　景物素描写生 9

图 8-13　景物素描写生 10

图 8-14　景物素描写生 11

图 8-15　景物素描写生 12

图 8-16　景物素描写生 13

图 8-17　景物素描写生 14

图 8-18　景物素描写生 15

图 8-19　景物素描写生 16

图 8-20　景物素描写生 17

图 8-21　景物素描写生 18

图 8-22　景物素描写生 19

图 8-23　人物素描写生 1

图 8-24　人物素描写生 2

◆◆ 8.1.2　色彩写生

　　色彩写生是以水粉和水彩工具描绘自然界的人和物，可采用单色、写生色、归纳色三种方法。单色是将一种颜色加白和黑，分为深、中、浅等层次来表现对象的形体、明暗关系；写生色是以多种颜色描绘对象，用写实手法表现形体上的光源色、固有色、环境色，以表现对象的体积、空间、质感，这种方法为普通的绘画表现法；归纳色以高度概括的手法，尽可能用原色去描绘对象，方法概括、简练，层次分明，装饰效果强，这种装饰性的写生方法也广为采用。图 8-25 至图 8-41 列举的作品为写生色、归纳色两种表现形式。

图 8-25 风景色彩写生 1

图 8-26 风景色彩写生 2

图 8-27 风景色彩写生 3

图 8-28 风景色彩写生 4

图 8-29 风景色彩写生 5

图 8-30 风景色彩写生 6

图 8-31　风景色彩写生 7

图 8-32　风景色彩写生 8

图 8-33　风景色彩写生 9

图 8-34　风景色彩写生 10

图 8-35　风景色彩写生 11

图 8-36　风景色彩写生 12

图 8-37　风景色彩写生 13

图 8-38　静物色彩写生 1

图 8-39　静物色彩写生 2

图 8-40　静物色彩写生 3

图 8-41　静物色彩写生 4

8.2　图案应用图例

8.2.1　构成图案

　　无论是平面构成、色彩构成还是综合构成，能够运用构成原理进行构成创作，并具有一定的创新；对构成形式、原则及色彩的肌理、情感、采集有全面的理解，能够利用色彩的原理、知识进行创意制作；能够合理利用生活中具有形式感的材料进行创意制作，突破传统构成的框架进行与专业结合的创新，满足以上条件的就是好的图案应用作品。图 8-42 至图 8-80 为部分构成图案作品。

图 8-42　平面构成图案 1

图 8-43　平面构成图案 2

图 8-44　平面构成图案 3

图 8-45　平面构成图案 4

图 8-46　平面构成图案 5

图 8-47　平面构成图案 6

图 8-48　平面构成图案 7

图 8-49　平面构成图案 8

图 8-50　平面构成图案 9

图 8-51　平面构成图案 10

图 8-52　平面构成图案 11

图 8-53　平面构成图案 12

图 8-54　平面构成图案 13

图 8-55　平面构成图案 14

图 8-56　平面构成图案 15

图 8-57　平面构成图案 16

图 8-58　平面构成图案 17

图 8-59　平面构成图案 18

图 8-60　平面构成图案 19

图 8-61　平面构成图案 20

图 8-62　平面构成图案 21

图 8-63　平面构成图案 22

图 8-64　色彩构成图案 1

图 8-65　色彩构成图案 2

图 8-66　色彩构成图案 3

图 8-67　色彩构成图案 4

图 8-68　综合构成图案 1

图 8-69　综合构成图案 2

图 8-70　综合构成图案 3

图 8-71　综合构成图案 4

图 8-72　综合构成图案 5

图 8-73　综合构成图案 6

图 8-74　综合构成图案 7

图 8-75　综合构成图案 8

图 8-76　综合构成图案 9

图 8-77　综合构成图案 10

图 8-78　综合构成图案 11

图 8-79　综合构成图案 12

图 8-80　综合构成图案 13

8.2.2　装饰图案

　　装饰图案是设计中的重要表现形式，其设计是通过一系列操作来呈现生活中的美，视觉中心是装饰图案中敏感和备受关注的地方。它区别于装饰图案中其他的一些东西，在美学意义上更多的是一种提升，某些装饰图案作品中还含有引人深思的哲理与意义，在艺术世界中任何具有美感的事物都会被夸大或者以更加鲜明的方式表达出来，但是在设计过程中要遵循装饰图案表达美的基本准则，合理搭配颜色，归纳总结，以追求美感的全新表达形式，通过更高的艺术想象，将这些图案刻画到想要表达的事物上去。

　　在人们的日常生活中，装饰图案无处不在，一些好的装饰图案可以让工艺看起来更加赏心悦目，装饰图案的创意与设计可以更多地表达艺术的美感。作为一种文明的载体，装饰图案从古流传至今，创意与设计一直是装饰图案的灵魂所在。图 8-81 至图 8-108 为一些装饰画图案和适合纹样图案的设计作品。

图 8-81　装饰画图案 1

图 8-82　装饰画图案 2

图 8-83　装饰画图案 3

图 8-84　装饰画图案 4

图 8-85　装饰画图案 5

图 8-86　装饰画图案 6

图 8-87　装饰画图案 7

图 8-88　装饰画图案 8

图 8-89　装饰画图案 9

图 8-90　装饰画图案 10

图 8-91　装饰画图案 11

图 8-92　装饰画图案 12

图 8-93　装饰画图案 13

图 8-94　装饰画图案 14

图 8-95　适合图案 1

图 8-96　适合图案 2

图 8-97　适合图案 3

图 8-98　适合图案 4

图 8-99　适合图案 5

图 8-100　适合图案 6

图 8-101　适合图案 7

图 8-102　适合图案 8

图 8-103　适合图案 9

图 8-104　适合图案 10

图 8-105　适合图案 11

图 8-106　适合图案 12

图 8-107　适合图案 13

图 8-108　适合图案 14

8.2.3　其他图案

　　服饰艺术是平面和立体的结合，是平面向立体转化，或者说是平面向空间的转化，因此服饰艺术与图案的构成设计有着千丝万缕的联系。在服装纹样中，涉及服装面料、服装工艺、服装结构、服装配饰和首饰的范围。服装纹样中也体现着构成问题，无论是纹样自身的造型表现，还是在服装空间中的构图与组织的问题，都会应用到图案设计过程中的诸多造型规律与形式美法则。图 8-109 至图 8-125 是与服饰领域相关联的扎染、刺绣、编织、珐琅饰品、箱包、纤维面料、服装设计图案的作品。

图 8-109　扎染图案 1

图 8-110　扎染图案 2

图 8-111　扎染图案 3

图 8-112　刺绣图案

图 8-113　编织图案

图 8-114　珐琅饰品图案 1

图 8-115　珐琅饰品图案 2

图 8-116　箱包图案 1

图 8-117　箱包图案 2

图 8-118　纤维面料图案 1

图 8-119　纤维面料图案 2　　　　图 8-120　纤维面料图案 3　　　　图 8-121　纤维面料图案 4

图 8-122　服装设计图案 1

图 8-123　服装设计图案 2

图 8-124　服装设计图案 3

图 8-125　服装设计图案 4

图案设计

原理 与 实 战 策 略

考试题库

一、单项选择题 (30 题)（在每小题的备选答案中选出一个正确答案）

1. 图案是（ ）与实用性相结合的一种艺术表现形式，它是把生活中的自然形象通过艺术加工，使之适合于某种器物、环境、空间形态的造型、色彩、结构、纹饰而做的预先设计。

 A. 装饰性　　　　　　　　B. 修饰性　　　　　　　　C. 艺术性

2. 在二维和三维空间中结合设计的图形被称为（ ）。

 A. 平面图案　　　　　　　B. 综合图案　　　　　　　C. 立体图案

3. 河北蔚县的剪纸图案特点为（ ）。

 A. 造型与内容丰富多样　　B. 粗犷夸张　　　　　　　C. 色彩点染

4. 杨柳青年画源于（ ）代，兴于明代，盛于清代。

 A. 唐　　　　　　　　　　B. 宋　　　　　　　　　　C. 元

5. 康茄纹样用色基本上不超过（ ）套色。

 A. 3　　　　　　　　　　　B. 4　　　　　　　　　　　C. 5

6. 康茄纹样的规格是有严格规定的，尺寸为（ ）。

 A. 11cm×68cm　　　　　B. 12cm×68cm　　　　　C. 12cm×69cm

7. 基高纹样用色分深色地色和浅色地色两种。深色地色以红色、蓝色和绿色为主；浅色地色多为（ ）色。

 A. 米黄　　　　　　　　　B. 浅灰　　　　　　　　　C. 米白

8. 夏威夷纹样的用色处理方式有多套色、少套色、（　　）三种。
　　A. 混色　　　　　　　　B. 拼色　　　　　　　　C. 单色

9. 同种色的搭配是指在色环上相隔（　　）以内的色彩组合。
　　A. 15°　　　　　　　　　B. 30°　　　　　　　　　C. 60°

10. 互补色的搭配是指在色环上相隔（　　）的两种色彩进行对比。
　　A. 90°　　　　　　　　　B. 120°　　　　　　　　C. 180°

11. 重叠式四方连续构成以（　　）为主。
　　A. 浮纹　　　　　　　　B. 底纹　　　　　　　　C. 浮纹与底纹

12. （　　）是运用一个或几个单位的装饰元素组成单位纹样，进行上下或左右方向有条理的反复连续排列所形成的带状连续形式。
　　A. 二方连续纹样　　　　B. 四方连续纹样　　　　C. 边缘连续纹样

13. （　　）通过点的大小、疏密、轻重、虚实的处理，可以获得不同的装饰效果。
　　A. 线描法　　　　　　　B. 点绘法　　　　　　　C. 平涂法

14. （　　）是利用水、油彩、油等物质把不同色彩的物质或不同物质随机相融，形成自然融合变化的效果。
　　A. 线描法　　　　　　　B. 介质混合法　　　　　C. 喷绘法

15. （　　）在画笔上浸吸大量的颜色，往纸上滴，根据水分的多少和笔与纸距离的不同，画出大小、浓淡、边缘齿等各种不同形式的滴纹，来表现出随意、协调的自然效果。
　　A. 滴水法　　　　　　　B. 线描法　　　　　　　C. 吹色法

16. （　　）是利用针、刀等利器，在尚未干透的画面上刮划出纹样。
　　A. 刮划法　　　　　　　B. 滴水法　　　　　　　C. 吹色法

17. （　　）的搭配是指在 24 色环上相隔 90° 的色相对比。
　　A. 对比色　　　　　　　B. 类似色　　　　　　　C. 中差色

18. （　　）的构成是将一个或几个单位的装饰元素组成单位纹样，按照一定的格式，使其做规则或不规则的连续排列所形成的构图形式。
　　A. 适合纹样　　　　　　B. 单独纹样　　　　　　C. 连续纹样

19. 对称式是以一条直线或一个点为对称中心，上下、左右纹样相同的构成形式。它的特点是稳重大方，具有安静、整齐的形式感。对称式又可分为（ ）。

 A. 左右对称和上下对称

 B. 绝对对称和相对对称

 C. 相对对称和相背对称

20. 在现实空间里不可能存在，在假设的空间里存在，是人为在平面作品中制造出来的错觉，称为（ ）空间。

 A. 矛盾 B. 覆盖 C. 弯曲

21. 平面构成中的空间概念，是就人的视觉感觉而言的，它具有（ ）、幻觉性和矛盾性。

 A. 平面性 B. 立体性 C. 排列性

22. 对于物体而言，空间是指它实际占据的空间位置，这种空间形态也叫（ ）空间。

 A. 矛盾 B. 数量 C. 物理

23. （ ）的密集构图中有一条概念性的线，基本形向此线密集，在线的位置上密度最小、离线越远则基本形越疏。

 A. 面 B. 点 C. 线

24. （ ）基本形以旋绕的方式排列，逐渐扩大形成螺旋式的图形。

 A. 中心点发射 B. 螺旋式发射 C. 同心式发射

25. 形象与形象之间，形象本身的各部分之间表现出显著的差异，就是（ ）。

 A. 特征 B. 对比 C. 变化

26. （ ）是指一个基本形渐变到另一个基本形，基本形可以由完整渐变到残缺，也可由简单渐变到复杂，由抽象渐变到具象。

 A. 形状渐变 B. 方向渐变 C. 大小渐变

27. 近似的程度可大可小，如果近似的程度大就会产生重复感，近似的程度小就会破坏统一感。（ ）是近似构成的基本特征。

 A. 完全不同 B. 各种相同 C. 同中存异

28. （ ）将某一素材的外形和内部结构分解后，重新组合图案形象，确立主题，再按原来的结构加以整理，重新组织画面。

 A. 文字构成法 B. 分解组合法 C. 反复法

29. （　　）是对形象进行修整加工的装饰，将杂乱的内容理顺，使之整齐、统一。
　　A. 简化法　　　　　　B. 修饰法　　　　　　C. 夸张法

30. （　　）是像剪影一样描绘物象的外形和动态，从而强调整体效果的一种方法。
　　A. 复色写生　　　　　B. 明暗写生　　　　　C. 影绘写生

二、多项选择题 (30 题)（在每小题的备选答案中选出两个或两个以上正确答案）

1. 图案的基本特征是（　　），是图案设计实用、经济、美观等重要原则的具体体现。
　　A. 依附性　　　　B. 艺术性　　　　C. 文化性　　　　D. 装饰性

2. 图案产生的理论有（　　）。
　　A. 摹仿说　　　　B. 技术说　　　　C. 抽象与移情说　　　　D. 巫术说

3. 绳结纹包括（　　）。
　　A. 百吉纹　　　　B. 缠枝纹　　　　C. 同心结　　　　D. 盘花扣

4. 明式家具主要以（　　）为装饰图案。
　　A. 植物　　　　B. 动物　　　　C. 几何纹样　　　　D. 吉祥图案

5. 中国风筝制作著名的产地有（　　）
　　A. 北京　　　　B. 天津　　　　C. 福建　　　　D. 山东

6. （　　）图案是以单独的形式装饰敦煌莫高窟洞窟顶部的。
　　A. 浮雕　　　　B. 藻井　　　　C. 人字披　　　　D. 平棊

7. 青铜器的图案纹样可分为（　　）几大类。
　　A. 动物纹　　　　B. 植物纹　　　　C. 人物纹　　　　D. 几何纹

8. 汉代的玉器种类按社会功能和用途可以分为（　　）。
　　A. 日用品　　　　B. 装饰品　　　　C. 礼仪　　　　D. 丧葬

9. 属于图案的形式美法则有（　　）。
　　A. 节奏与韵律　　　　B. 变化与统一　　　　C. 对称与均衡　　　　D. 条理与反复

10. 康茄纹样的表现方式为有规律性的（　　）。
　　A. 散点纹样　　　　B. 折线纹样　　　　C. 网格纹样　　　　D. 曲线纹样

11. 特异的种类有（　　　）。

　　A. 大小特异　　　　B. 色彩特异　　　　C. 方向特异　　　　D. 肌理特异

12. 构成对比关系的因素包括（　　　）。

　　A. 大小对比　　　　B. 形象对比　　　　C. 位置对比　　　　D. 色彩对比

13. 空间是一种具有（　　　）要素的三次元立体空间，对于物体而言，空间是指它实际占据的空间位置，这种空间形态也叫物理空间。

　　A. 高　　　　　　　B. 宽　　　　　　　C. 长　　　　　　　D. 深

14. 单独纹样从构成形式上分为（　　　）几种形式。

　　A. 对称　　　　　　B. 均衡　　　　　　C. 变化　　　　　　D. 统一

15. 图案的组织形式种类可分为（　　　）几种纹样。

　　A. 单独　　　　　　B. 角隅　　　　　　C. 自由　　　　　　D. 连续

16. 连续纹样的构成按其连续形式可以分为（　　　）几种连续纹样。

　　A. 二方连续　　　　B. 四方连续　　　　C. 边缘连续　　　　D. 角隅连续

17. 四方连续构成的类型有（　　　）。

　　A. 散点式　　　　　B. 连缀式　　　　　C. 折线式　　　　　D. 重叠式

18. 图案形态设计的表现技法包括（　　　）。

　　A. 渲染法　　　　　B. 线描法　　　　　C. 平涂法　　　　　D. 点绘法

19. 图案的明度大概可分为（　　　）几种明度。

　　A. 高明度　　　　　B. 中明度　　　　　C. 无明度　　　　　D. 低明度

20. 在欧洲，由于人们对宗教的信仰和崇敬，黄色象征着（　　　）。

　　A. 太阳　　　　　　B. 光明　　　　　　C. 死亡　　　　　　D. 丰收

21. 连缀式四方连续的基本形式是（　　　）。

　　A. 菱形式　　　　　B. 波纹式　　　　　C. 转换式　　　　　D. 阶梯式

22. 花卉图案写生是基础、重要的写生内容。花卉图案造型的重点是（　　　）的外形和姿态。

　　A. 花　　　　　　　B. 根　　　　　　　C. 叶　　　　　　　D. 茎

23. 动物写生包括头、颈、躯干、下肢和尾几部分。动物图案塑造的重点是（　　　）。

　　A. 体形　　　　　　B. 比例　　　　　　C. 动态　　　　　　D. 神态

24. 风景写生的题材非常广泛，可分为（　　　　）。
　　A. 自然风景　　　　B. 风土人情　　　　C. 人为风景　　　　D. 局部风景

25. 掌握形态特征的方法主要是（　　　　）。
　　A. 观察　　　　　　B. 体验　　　　　　C. 比较　　　　　　D. 写生

26. 风景的形态由（　　　）组成。
　　A. 近景　　　　　　B. 中景　　　　　　C. 远景　　　　　　D. 景色

27. 人物写生主要是通过写生了解人物的（　　　　），为人物图案的变形积累素材。
　　A. 特征　　　　　　B. 光影　　　　　　C. 五官　　　　　　D. 情感

28. 图案写生的表现手法有很多，常用的有（　　　　）。
　　A. 线描写生　　　　B. 明暗写生　　　　C. 限色写生　　　　D. 复色写生

29. 明暗写生需根据物象的立体感和空间感，简单应用素描的方法，采用（　　　）层次的处理，表现光源效果下的立体感。
　　A. 黑　　　　　　　B. 白　　　　　　　C. 灰　　　　　　　D. 金

30. 影绘写生是像剪影一样描绘物象的（　　　），从而强调整体效果的一种写生方法。
　　A. 细节　　　　　　B. 外形　　　　　　C. 动态　　　　　　D. 静态

三、填空题（20题）

1. 影响图案产生的比较有影响的理论有_____、_____、_____、_____、_____、_____、_____。

2. 卷草纹是一种普遍存在的植物纹样，无论是东方还是西方，是古代还是现代，各类装饰中到处都能见到它的踪迹。在日本，人们把卷草纹称作"_____"，显然这种纹饰不是日本原有的，而是从中国唐代传入的。在中国，人们把卷草纹又称作"_____"。

3. 阿拉伯绳结纹严整工细，大多是由规尺绘制出来的，基本上以_____为主。

4. 阿拉伯绳结纹包括_____、_____两种形态，较凯尔特绳结纹单纯、简洁。

5. 明代最具代表性的纹样是_____（也叫_____），莲花的外形已形成固定的宝相花如意形花瓣，解剖似的侧面花头，只在花蕊上使用了莲蓬，骨架则卷曲连环，舒展曲折，成为这一时期主要的图案纹样。

6. 汉代漆器的纹样主要可分为五类，即_____、_____、_____、_____、云气及其与鸟兽的组合。

7. 汉代的玉器装饰品可分为人身上的玉饰和_____上的玉饰两大类。

8. _____是唐代女子的时尚装饰，是一种具有独特创意的化妆风格，女性往脸上贴各种"小花片"作为装饰。

9. 白居易所写的《_____》，生动地反映了唐人妆饰丰富多彩，充分应用图案的修饰功能。

10. 图案的形态有两大类，分别为_____形和_____形。它们都是以点、线、面、体为基本构成元素。

11. 色彩具有三个基本特性是色相、纯度、_____。

12. 发射的种类有三种，分别为中心点发射、螺旋式发射、_____发射。

13. 密集的种类有三种，分别为点的密集、线的密集、_____密集。

14. 单独纹样按照装饰部位和用途不同，可分为_____纹样、_____纹样、_____纹样。

15. 枯笔法是以画笔蘸上干而浓的颜色在纸面上快速地扫出枯湿的效果。枯笔形态主要体现_____、_____、_____的技法特点。

16. 撇丝法是用_____笔尖上的颜料画成较为密集而工整的细线，以表现图案的明暗层次。

17. _____是利用物质表面的不同肌理，将其加工成装饰图案的艺术肌理，从而使图案达到生动、自然的效果。

18. _____是利用水、油彩、油等物质把不同色彩的物质或不同物质随机相融，形成自然融合变化的效果。

19. 吹色法的重点是把握好吹气的_____与_____。

20. _____色的搭配是指在色环上相隔 15° 以内的色彩组合。

四、判断题（20 题）

1. 从整个人类文明史来看，图案的产生与发展是具有共性的现象。（　　）

2. 凯尔特绳结纹由曲线组成，是一种徒手描绘的不规则的自由线条，带有明显的动物形态特征，有一种极力拉长、自由弯曲、随意扭动的特点。（　　）

3. "卐"纹被誉为世界上最古老的纹饰之一，在希腊出现较早，而且含义清晰，运用很广。（　　）

4. "卐"纹是一种纹饰，更是一个带有特殊意义的符号，这些"卐"纹只有左旋的。（　　）

5. 清代服饰晚期喜用繁复的几何纹，花形小巧玲珑，刻画精致，多采取散点式构图。（　　）

6. 西安半坡村出土的陶盆上绘有清晰的人面鱼纹，口里衔的鱼包含祈求丰收的意思。（　　）

7. 在汉代织锦上已经出现不少的吉祥图案，有"万事如意"锦、"延年益寿大益子孙"锦等。而汉瓦当中更是涌现了大量的吉祥颂语。（　　）

8. 婴戏纹最早出现在宋代长沙所烧制的瓷器上。 （　　）

9. 汉代漆器使用广泛，从出土漆器文物的地点来看，遍及南北各地，其中最具有代表性的当属三星堆出土的数百件汉代漆器。 （　　）

10. 明代陶瓷的设计以釉下彩的青花、釉上彩的斗彩和五彩装饰最有特色。 （　　）

11. 官钧窑是宋徽宗年间继汝窑之后建立的第二座官窑，以烧白瓷为主。 （　　）

12. 景泰蓝始创于明代景泰年间，是一种著名的金属工艺，盛于清晚期。 （　　）

13. 康茄纹样的题材主要有花卉、几何、景物、佩兹利纹样图案题材。由于宗教、民俗等因素，康茄纹样忌采用动物题材。 （　　）

14. 友禅纹样在题材范围上，植物图案与几何图案不可同时出现在同一图案中。 （　　）

15. 中国的史前图案指的是从发现古人类开始到夏朝建立时期出现的图案。 （　　）

16. 中国传统图案源于原始社会的彩陶图案，已有 4000 年的历史。 （　　）

17. 越明艳的色彩越近；越暗沉的色彩越远，即暖色近，冷色远。 （　　）

18. 变化与统一是图案构成的两个基本规律。 （　　）

19. 冷色倾向于静，暖色倾向于动；高明度亮色有动感，低明度暗色有静感。 （　　）

20. 条理与反复是图案构成的基本组织方法。条理是有条不紊，反复是来回重复。 （　　）

五、名词解释题（20 题）

1. 卷草纹

2. 兽面纹

3. 云雷纹

4. 纯形态构成

5. 统觉

6. 错觉

7. 近似构成

8. 特异

9. 二方连续纹样

10. 四方连续纹样

11. 边缘连续纹样

12. 影绘写生

13. 限色写生

14. 复色写生

15. 图案创意设计 – 修饰法

16. 图案创意设计 – 简化法

17. 图案创意设计 – 夸张法

18. 图案创意设计 – 添加法

19. 图案创意设计 – 分解组合法

20. 图案创意设计 – 文字构成法

六、简答题（10题）

1. 图案为什么强调文化特征和民族欣赏习惯？列举几个具有文化特征的图案例子。

2. 为什么在动植物图案的发展过程中,各地似乎都呈现出同一趋势,即先以动物形象为主,后以逐渐丰富的植物形象代替了动物纹而成为主流?

3. 宋代磁州窑的特点是什么?

4. 婴戏纹的运用高峰是在明清时期,差异分别是什么?

5. 变化与统一的作用分别是什么?

6. 变化与统一的关系是什么？

7. 色彩中的黄色有哪些象征？

8. 如何理解色彩情感和象征表现？

9. 点绘法是什么？

10. 如何理解图案产生理论中的"劳动说"？

七、论述题 (5 题)

1. 中国传统图案与西方传统图案的表现方式有哪些差异? 中国传统图案与西方传统图案在神与形上各有什么差异?

2. 根据个人的经验,谈一谈你对图案在绘画与艺术设计中不同。

3. 试论述图案设计中所学到的知识如何应用到实际设计中去。

4. 根据你的个人经验,谈一谈图案设计为何会成为设计专业的基础课程。

5. 结合你的专业，谈一谈图案设计在实际设计作品中的作用。

八、操作题（5 题）

1. 利用图案构成的形式美法则，绘制一幅剪纸图案。

2. 利用图案的表现形式，绘制一幅蓝印花布图。

3. 利用图案的构图、纹样组织形式及表现手法，绘制一幅"寿"字彩色剪纸图案。

4. 利用图案的写生与变化，绘制一幅风景图。

5. 利用图案的色彩表现，绘制一幅具有中国传统纹样特色的图案。

■ 改变传统讲解方式，语言简洁，轻松将理论传达给读者。

■ 案例实践教学，一步步细致操作，深入剖析图案设计原理。

■ 结构合理，内容实用，可作为高等院校设计专业的教材。

ISBN 978-7-302-6140

9 787302 614005

定价: 59.80元